职业教育应用型人才培养培训创新教材

VI设计
项目实例教程

陈辉 李唐昭 ◎ 主编　　戴丽芬 吴旭筠 ◎ 副主编

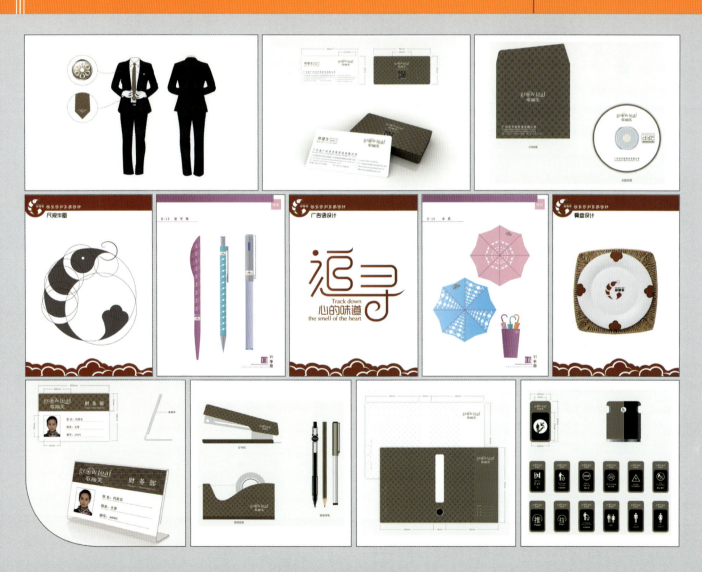

清华大学出版社
北京

内 容 简 介

本书通过以工作为导向的项目驱动方式，系统、全面地介绍了 VI 设计的基础知识和设计与制作方法。全书共 4 章，包括 9 个项目和多个典型 VI 设计分析，内容包括企业 VI 设计认知与作品赏析、企业标志设计技能实训、字体设计与应用、企业 VI 设计实例（包括 VI 手册编制与制作）。本书是在"工学一体、技艺并举"人才培养模式的基础上，邀请企业专家按"上班式"实训要求进行编写的，大量引用了 VI 设计典型案例，以真实的项目任务形式导入课堂，注重职业素养和技术能力训练，强化创意思维训练和关键能力（社会能力）的培养，以提高学生设计技能和职业素质。

本书既可以作为职业院校艺术设计类相关专业的教材，也可以作为平面设计职业从业者及其他艺术爱好者的学习资料。

本书封面贴有清华大学出版社防伪标签，无标签者不得销售。
版权所有，侵权必究。举报: 010-62782989，beiqinquan@tup.tsinghua.edu.cn。

图书在版编目（CIP）数据

VI 设计项目实例教程/陈辉，李唐昭主编. —北京: 清华大学出版社，2020.7（2024.1重印）
职业教育应用型人才培养培训创新教材
ISBN 978-7-302-55863-7

Ⅰ. ①V… Ⅱ. ①陈… ②李… Ⅲ. ①企业－标志－设计－职业教育－教材 Ⅳ. ①J524.4

中国版本图书馆 CIP 数据核字（2020）第 109988 号

责任编辑: 王剑乔
封面设计: 刘　键
责任校对: 赵琳爽
责任印制: 宋　林

出版发行: 清华大学出版社
　　网　　址: https://www.tup.com.cn, https://www.wqxuetang.com
　　地　　址: 北京清华大学学研大厦 A 座　　　　邮　编: 100084
　　社 总 机: 010-83470000　　　　　　　　　　邮　购: 010-62786544
　　投稿与读者服务: 010-62776969, c-service@tup.tsinghua.edu.cn
　　质量反馈: 010-62772015, zhiliang@tup.tsinghua.edu.cn
　　课件下载: https://www.tup.com.cn, 010-83470410
印 装 者: 三河市铭诚印务有限公司
经　　销: 全国新华书店
开　　本: 210mm×285mm　　　　印　张: 8.75　　　　字　数: 239 千字
版　　次: 2020 年 7 月第 1 版　　　　　　　　　　印　次: 2024 年 1 月第 4 次印刷
定　　价: 69.00 元

产品编号: 077594-01

本书编委会

主编：

陈 辉

副主编（以姓氏拼音为序）：

蔡毅铭　陈春娜　陈 健　戴丽芬　何杰华　黄文颖
李唐昭　梁丽珠　刘德标　吕延辉　孙莹超　徐 慧

委员（以姓氏拼音为序）：

陈 爽　陈伟华　甘智航　龚影梅　黄嘉亮　刘小鲁
莫泽明　孙良艳　王江荟　吴旭筠　杨子杰　姚慧莲

前言

"企业VI设计"课程覆盖了商业和非商业广告设计领域,贯穿于平面设计当中,具有突出性、代表性和主导性的特点,是一门专业性很强和涉及与容纳诸多学科的专业学科。同时,随着中国企业与外国企业的交往日益增多,许多经营新技术不断被应用到我国企业战略中来,一个全新的名词CI(也称CIS,包括VI、MI、BI)在企业界、理论界、经济界人士口中出现得日益频繁,并成为热门话题和实践的课题,是现代企业形成无形资产策略的实施,是视觉传达设计学生学习的必修课,且对学生未来从事设计工作有着重要作用。

本书共4章,包括9个项目和多个典型案例,并以大量的知识拓展来开阔学生视野,最终要求学生完成一本VI手册来检验学习成果,这对于掌握整套设计流程具有很好的实践性。全书内容和学习目标如下。

模　块	章　节	主要学习内容	学　习　目　标
企业VI设计认知与作品赏析	第1章	① VI的设计原则 ② VI的设计流程 ③ 国内外优秀作品欣赏 ④ 企业VI调研	以作品欣赏提高对VI的总体认知和兴趣;以案例导向来明确VI设计的含义、设计的原则与方法
企业标志设计及技能实训	第2章	① 标志的设计要求 ② 标志的设计方法 ③ 标志的设计过程 ④ 标志设计实例	学会标志设计的流程与方法,能根据客户的要求进行定位分析,从而明确设计的风格与特征,为下一步的VI设计奠定基础
字体设计与应用	第3章	① 字体的设计原则 ② 字体的设计方法 ③ 字体设计实例	明确字体设计的方法和变化规律,懂得在不同的标志内容中运用字体设计的原则
企业VI设计实例	第4章	① 案例分析——歌丽芙品牌VI设计 ② VI设计实践	能完整掌握VI设计的流程和制作规范,明确基础部分和应用部分的设计内容与要求

本书是编者经过多年的教学实践并结合校企合作案例进行编写的。本书针对企业VI设计与制作工作岗位群在视觉传达设计与制作能力方面的普遍要求,以工作导向和"上班式"教学设计模式向学生传授VI设计的基本知识及设计技能。

本书撰写分工如下：陈辉负责第2章VI设计构成要素——标志设计；李唐昭负责第1章VI视觉识别系统设计、第3章字体设计和第4章企业VI设计实例；戴丽芬和吴旭筠负责素材整理与编写。参加编写的还有与顺德梁銶琚职业技术学校合作的企业专家，在此非常感谢他们的支持！

由于编者水平有限，书中不足之处还望广大读者批评指正。

编　者

2020年4月

本书教学课件及素材.zip

（可扫描二维码下载使用）

目录

第1章 VI视觉识别系统设计 /1

- 1.1 VI的设计原则　　3
- 1.2 VI的设计流程　　10
- 1.3 国内外优秀作品欣赏　　22
- 1.4 项目1　海尔VI设计调研　　33

第2章 VI设计构成要素——标志设计 /39

- 2.1 标志的设计要求　　40
- 2.2 标志的设计方法　　43
- 2.3 标志的设计过程　　49
- 2.4 标志设计实例　　52
- 2.5 项目2　"漫莊火锅店"标志设计　　54
- 2.6 项目3　"茹艺家居"标志设计　　55

第3章 字体设计 /57

- 3.1 文字的特征　　59
- 3.2 字体的设计原则　　65
- 3.3 字体的设计方法　　70
- 3.4 字体设计实例　　76
- 3.5 项目4　"个人形象"品牌字体设计　　78
- 3.6 项目5　"百家姓"字体设计　　79
- 3.7 项目6　"主题字或者广告语"字体设计　　81

第4章 企业VI设计实例 /85

- 4.1 案例分析——歌丽芙品牌VI设计　　86
- 4.2 项目7　"优选100" VI设计　　107
- 4.3 项目8　"点灯教育" VI设计　　116
- 4.4 项目9　"和顺虾" VI设计　　126

参考文献　/132

参考网站　/132

VI DESIGN

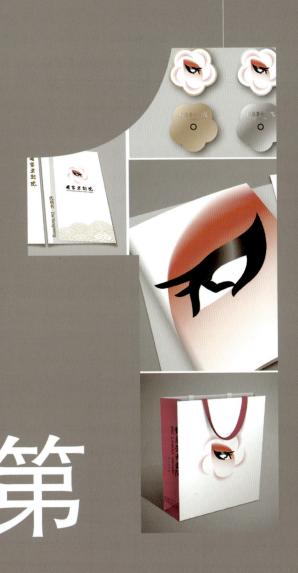

第 1 章

VI 视觉识别系统设计

导读：视觉识别系统（Visual Identity，VI）和理念识别系统（Mind Identity，MI）、行为识别系统（Behavior Identity，BI）共同组成企业形象识别系统（Corporate Identity System，CIS），三者相辅相成，缺一不可，如图1-1所示。在CIS中，如果把VI比作光，那么BI则是灯泡，而MI就是电，如图1-2所示。

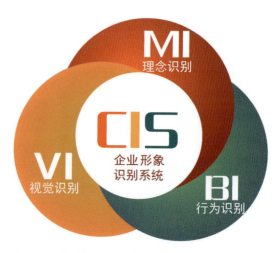

图1-1 企业形象识别系统

由此可见，VI是CIS系统最具传播力和感染力的部分，是在企业经营理念的指导下，将企业内部本质的外在可视化设计。设计到位、实施科学的视觉识别系统是传播企业经营理念、建立企业知名度、塑造企业形象的有效捷径。企业通过VI设计，对内可以征得员工的认同感、归属感，加强企业凝聚力；对外可以树立企业的整体形象，资源整合，有控制地将企业的信息传达给受众，通过视觉符号，不断强化受众意识，从而获得认同。

如图1-3所示，VI设计的内容包括基本系统和应用系统两方面的设计。其中，基本系统包括标志、标准字、标准色彩、象征图案、组合应用和宣传口号等，这些基本系统是企业形象的核心部分，所以也称为核心要素；应用系统包括办公系统、企业环境、交通工具、服装服饰、广告媒体、包装系统、公务礼品、产品造型、陈列展示及印刷出版等。

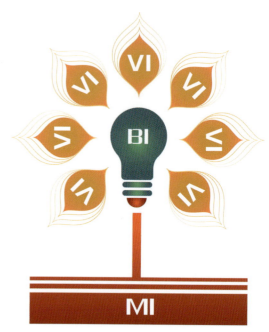

图1-2 VI、BI、MI三者之间的关系

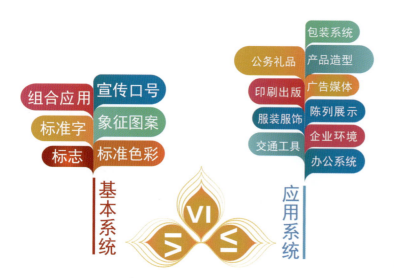

图1-3 VI设计内容

1.1　VI的设计原则

1.1.1　识别性

识别性是视觉识别系统最基本的要求。VI设计的识别性表现在两个方面：一是VI设计的基本系统和应用系统中的各要素必须准确、清晰、明了，以利于人们识别、认同；二是VI设计必须突出与其他企业或者品牌的区别，才能脱颖而出，强化消费者的识别记忆，有效地获得大众的认同。

图1-4和图1-5分别是大连万达集团股份有限公司和碧桂园股份有限公司的VI设计，这两个公司的地产业在国内都是非常知名的，这离不开它们优秀的VI设计。其中，万达集团的Logo图形设计是以"万达"汉语拼音首字母W和D为元素进行设计，字母W设计成波浪，寓意着万达发祥于大连，而D则设计成帆船，寓意着乘风破浪、一帆风顺，标志整体用圆形，应用部分设计和标志设计统一，主色调选用蓝色，寓意着万事顺意、发展圆满、走向世界。而碧桂园的Logo采用"凤凰"形象，凤凰自古以来就是象征"吉祥、和谐、美好"的瑞鸟，本身的美好象征和碧桂园企业文化的核心理念"希望社会因我们的存在而变得更加美好"非常契合。在色彩上，应用部分和标志设计统一协调，主要由橙色、宝蓝色、金黄色组成。阳光的金黄色、温暖的橙色、沉稳的宝蓝色分别代表着碧桂园坚持做有良心、有社会责任感的阳光企业，为消费者打造一个五星级的家，为社会创造更多效益的核心理念。

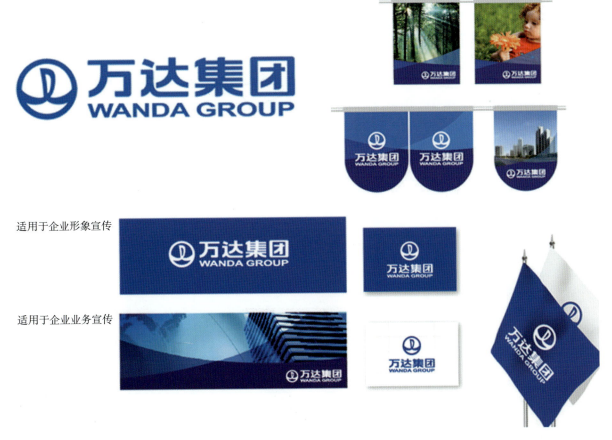

图1-4　大连万达集团股份有限公司VI设计

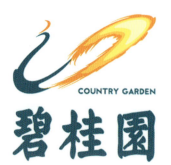

图1-5　碧桂园股份有限公司VI设计

1.1.2　统一规范性

VI设计的内容丰富、涉及面广,统一规范性是VI设计的根本特征,其基本要素和应用要素在元素、色彩和风格上必须保持高度统一。在设计中要保持VI导入的连贯性、持续性、一致性和规范性,切忌乱用或者轻易变动,这样才能强化企业形象,给大众留下强烈的印象和影响力,使企业信息传达更加有效。

图1-6～图1-9所示为Yellow餐饮VI设计,基础部分Logo设计成黑图黄底,明确标准色为黄色和黑色,然后把Logo统一应用在菜谱、菜单、信封、纸巾盒、工作人员的服饰和店招等设计中,色彩统一用黄色和黑色,或者留白,非常规范。

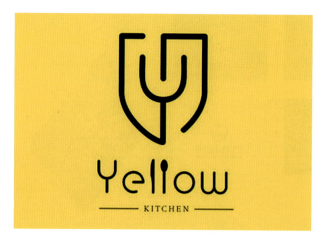

图1-6　Yellow餐饮标志设计

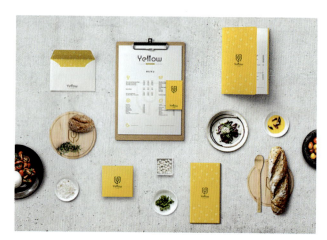

图1-7　Yellow餐饮宣传应用设计

图1-8　Yellow餐饮服饰设计　　　　　　　　　　　图1-9　Yellow餐饮店牌面设计

1.1.3　文化艺术性

文化是滋养企业的源泉,是企业的灵魂。VI 设计必须将企业理念、民族文化特色、服务内容等抽象概念转化为独特、新颖、亲切的可视化符号,塑造企业的形象,使人产生美的感受与共鸣。

图 1-10 ~ 图 1-12 所示为北京故宫博物院 VI 设计。北京故宫博物院标志以"宫"字为元素设计,"宫"字的一点取材于"海水江牙"和"玉璧"的图形元素;"宫"字的两个"口"正好符合紫禁城"前朝后寝"的建筑理念;"宫"字下边不封口,寓意皇宫过去是封闭的,而今日的北京故宫博物院是开放的。标志造型上方的海水托玉璧,取其珍如拱璧之意,璧是国之瑰宝、国之尊严的象征,寓意着北京故宫博物院拥有并妥善保存 100 多万件珍贵文物;造型中的矩形与故宫格局相符合,与玉璧构成"天圆地方";色彩上,选用北京故宫博物院的典型色彩——

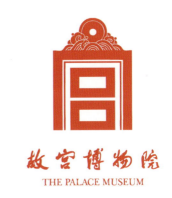

图1-10　北京故宫博物院标志设计

金色、黄色、红色、蓝色为基调,与北京故宫博物院的建筑相呼应。"海水江牙拱玉璧"这一创造性的标志设计凸显了东方个性,与北京故宫博物院的使命相契合,在中外众多博物馆标志中独具特色。标志在 VI 应用中采用烫金工艺,凸显文化底蕴,礼品袋、书签等 VI 应用系统设计也是非常典雅精致,很有民族特色和历史气息。

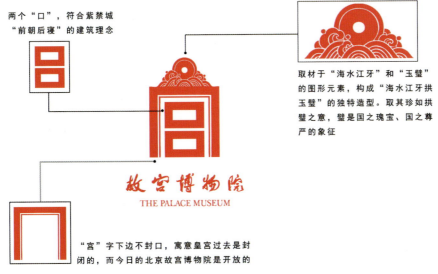

图1-11　北京故宫博物院标志设计解读

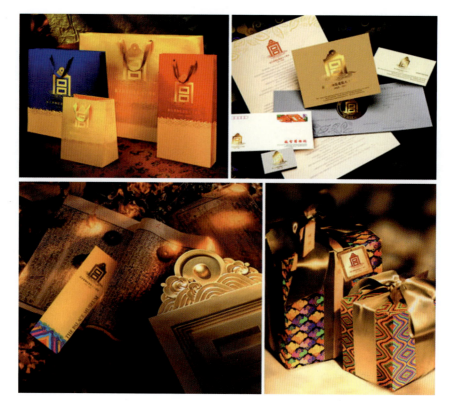

图1-12　北京故宫博物院VI应用系统设计

1.1.4　实效性

VI的有效实施才是设计的最终目的。在VI策划和设计中应考虑到实际使用中的可能性与可行性。例如，标志不会因放大或者缩小而产生视觉上的偏差；字体的结构比例、字距、行距等要合理适度，如果太密，缩小后就会连成一片，要保证大到户外广告，小到名片均有良好的识别效果；必须建立详细的使用说明、注意事项、尺寸规格及组合运用的媒体范围，力求系统化、标准化，才能保证企业形象得到有效的推广。

图1-13～图1-18所示为一带一路高峰论坛会徽的设计，其造型以渐变色的金、蓝色两条丝带为主元素，分别代表"丝绸之路经济带"和"21世纪海上丝绸之路"，既体现"一带一路"的多样性，两条丝带汇聚形成球形，体现包容、团结、合作的寓意，又代表全球合作、互利共赢的人类命运共同体。整个会徽简约大气，以两条丝带为辅助图形，在VI设计中统一应用，不论放大还是缩小都清晰可见，很有实效性。

图1-13　一带一路标志设计

图1-14　一带一路矿泉水瓶设计

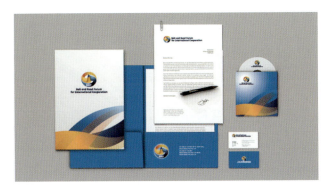

图1-15　一带一路办公用品设计

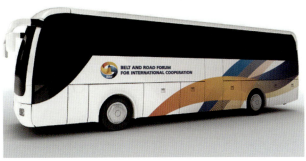

图1-16　一带一路车体广告设计

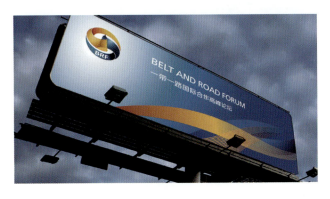

图1-17　一带一路户外广告设计1

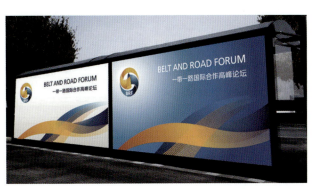

图1-18　一带一路户外广告设计2

1.1.5　时代性

企业要与时俱进求发展，就要顺应时代的潮流。因此，在进行VI设计时，要对企业现在与未来一定时期内的发展趋势具有前瞻性的判断，尽量为企业或者品牌树立一个长久、稳定的形象，也要适时顺势进行必要的修改与完善，以适应企业在不同时代的发展空间。

图1-19～图1-25所示为中国银行VI设计。中国银行（Bank of China）是中国最具国际化品牌价值的大型金融集团，其品牌的发展一直引领国内同业。1986年由靳埭强设计的中字方孔铜钱造型的行徽（见图1-19），此后就一直被众多金融机构效仿，几乎成为中国金融机构的标志标准，中国银行品牌发展的一举一动都非常引人瞩目。

随着金融市场的不断开放，品牌竞争日益加剧，中国银行多年发展沉淀了深厚的品牌基础，但整体形象却略显陈旧，品牌创新元素欠缺，与客户的距离渐行渐远。基于此，2013年中国银行总行出于对战略及市场的考虑，决心对VI系统进行大规模的刷新和提升工作。

图1-19　中国银行标志（1986年）

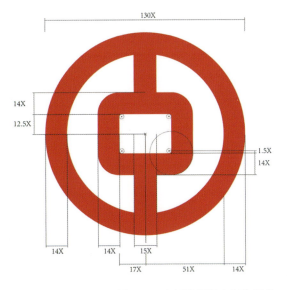

图1-20　中国银行标志制作规范

经过谨慎选择,中国银行最终选择目朗团队来承担非常重要的新版VI更新工作,并提出新版VI应满足中国银行不断迈进的国际化步伐,满足不断发展的现代金融服务特点,满足客户不断提高的视觉体验需求,在当今及未来一段时间内,承担全行在全球的品牌形象管理工作的需要。

目朗团队经过深入的调研和研究实践,历时半年时间完成了新VI设计的工作。新的VI系统包含十大部分,涵盖了基础元素的精确化重塑(见图1-20)、核心识别元素的开发和补充以及全面刷新的应用部分(见图1-21~图1-25)。值得一提的是,此次中国银行的VI设计首次规划了行徽组合的传播优先级体系;首次引入了辅助图形,以达到"无标整体识别"的功能;首次开发了广告版面识别系统,以指导全行品牌及众多金融产品的传播规范。

图1-21 中国银行标志和字体标准组合设计

图1-22 中国银行辅助图形设计

图1-23 中国银行VI手册设计

图1-24 中国银行户外海报设计

图1-25 中国银行办公用品设计

| 图1-23 | 图1-24 |
| 图1-25 | |

◆ 知识延展

成功的VI设计不仅能传达企业的视觉形象,最重要的是有一种内在的生长力量,能悄无声息地打动和影响客户,众所周知的可口可乐就是以这一点屹立在全球饮料市场之巅。

可口可乐标志及饮料瓶的设计是罗维在20世纪30年代的成功之作。他采用白色作为字体的基本色,并采用飘逸、流畅的字形体现软饮料的特色。深褐色的饮料瓶衬托出白色的字体,十分清爽宜人,加上颇具特点的新瓶造型,使可口可乐焕然一新,畅销全球。可口可乐选用的是在鲜红的底色上印着白色的斯宾塞字体草书Coca-Cola字样,白字在红底的衬托下,有一种悠然的跳动之态,草书则给人以连贯、流线和飘逸之感。红白相间,用色传统,显得古朴、典雅而又不失活力（见图1-26）。"可口可乐"的英文名字是由彭伯顿当时的助手及合伙人会计员罗宾逊命名的。罗宾逊是一位古典书法家,他认为"两个大写C字会很好看",因此用了Coca-Cola,coca是可可树叶子提炼的香料,cola是可可果中取出的成分。

2003年,可口可乐（中国）公司正式更换新标志,新标志最大的变化体现在中文标志上,其全新流线型中文字体与英文字体和商标整体风格更加协调,新标志在红色背景中加入了暗红色弧形线,增加了红色的深度和动感,并产生了多维的透视效果。同时,斯宾塞字体书写的白色英文标志套上了一层银色边框从而更加清晰、醒目。原来单一的白色"波浪形飘带"也演变为由红、白、银色组成的多层次多颜色的飘带（见图1-27）。此外,原来标志上的弧形瓶图案也改为"气泡弧形瓶"（见图1-28）。这样的单纯红色形成一种集中的视觉力量,让消费者过目难忘。

可口可乐利用各种小产品做广告（见图1-29～图1-34）,如滑板、T恤、帽子等,甚至连棒球上也有可口可乐的标志。可以说,可口可乐"无孔不入",并且越来越脱离开具体的产品,升华为一种文化和理念。

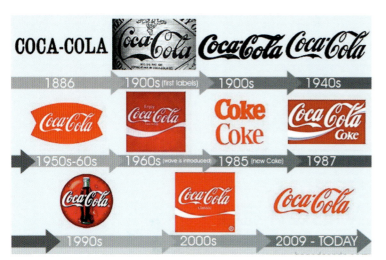

图1-26 ｜ 图1-27
图1-28

图1-26　可口可乐标志设计演变过程

图1-27　可口可乐新标志设计

图1-28　可口可乐饮料瓶设计

图1-29　可口可乐滑板设计

图1-30　可口可乐T恤设计
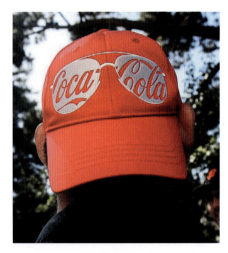
图1-31　可口可乐帽子设计

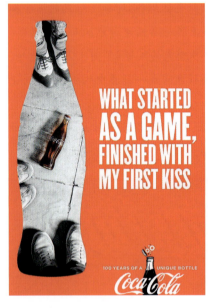
图1-32　可口可乐海报设计1
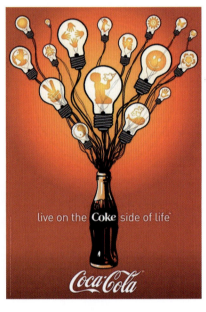
图1-33　可口可乐海报设计2

图1-34　可口可乐海报设计3

1.2　VI的设计流程

1.2.1　前期调研阶段

成立VI设计小组，首先要进行企业市场调研，收集相关资讯，如企业的现状、外界对企业的认知度和企业存在的实际问题等，并对信息资料进行整理、归纳、分析，充分理解、消化企业的经营理念，把MI的精神吃透，从而明确VI设计的定位。

一般来说，VI设计小组由各具所长的人士组成。人数不在于多，而在于精干、重实效。应由企业的高层主要负责人担任，因为该人士比一般的管理人士和设计师对企业自身情况的了解更为透彻，宏观把握能力更强。其他成员主要是各专门行业的人士，以美工人员为主体，以行销人员、市场调研人员为辅。如果条件许可，还应邀请专业机构的专家参与部分设计工作。

1.2.2 设计制作阶段

根据前期调研得出的结论,进行VI设计创意联想。根据创意构思,绘制方案草图,然后使用计算机软件进行设计与制作。

1.2.3 反馈修正阶段

在VI设计基本定型后,还要进行较大范围的调研,以便通过一定数量、不同层次的调研对象获取反馈信息,检验VI项目在信息传达、具体实施等方面还存在哪些问题,并以冷静、客观的态度进行分析,逐一修改,为后期的CI导入工作与VI实施工作扫清障碍。

1.2.4 编制VI设计手册

为了确保企业形象设计概念准确无误地应用,达到企业视觉形象的统一性和完整性,必须将企业形象设计基本要素及应用的规定编辑成一份具有权威性的文件,即企业识别手册,简称VI手册。

编制VI设计手册是VI设计的最后阶段。企业只有严格按照VI设计手册中的提示与说明进行操作和管理,才能保证视觉形象在传播中的一致性,如中国联通公司的VI手册设计就是非常成功的范例(见图1-35～图1-55)。

中国联通于2009年1月6日在原中国网通和原中国联通的基础上合并组建而成,在国内外设有多个分支机构,是中国唯一一家在纽约、香港、上海三地同时上市的电信运营企业,连续多年入选"世界500强企业"。

中国联通的公司标志(见图1-35)是由中国古代吉祥图形"盘长"纹样演变而来。回环贯通的线条象征着中国联通作为现代电信企业的井然有序、迅达畅通以及联通事业的无以穷尽、日久天长。标志造型有两个明显的上下相连的"心",它形象地展示了中国联通的通信、通心的服务宗旨,将永远为用户着想,与用户心连着心。

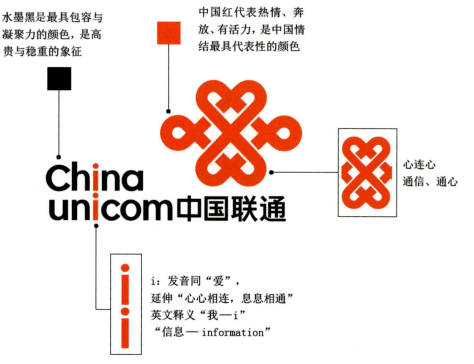

图1-35 中国联通标志设计

中国红代表热情、奔放、有活力，是中国情结最具代表性的颜色。象征快乐与好运的红色增加了企业形象的亲和力，并给人强烈的视觉冲击感，与活力、创新、时尚的企业定位相吻合；水墨黑是最具包容与凝聚力的颜色，是高贵与稳重的象征。红色和黑色搭配具有稳定、和谐与张力的视觉美感。

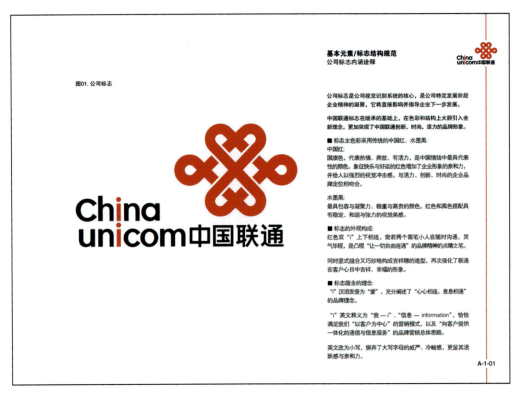

图1-36　中国联通VI手册——基础系统/标志设计

图1-37　中国联通VI手册——基础系统/标志方格坐标制图

红色双 i 既像两个人随时随地沟通,突出了"让一切自由连通"的品牌精神,又在竖式组合中巧妙地构成了吉祥穗造型,强化了联通在客户心目中吉祥、幸福的形象。i 发音同"爱",延伸"心心相连,息息相通"的品牌理念;英文释义"我—i""信息—information"迎合"以客户为中心"的营销模式以及"向客户提供一体化的通信与信息服务"的品牌营销总体思路。

图1-38　中国联通VI手册——基础系统/标志网格制图规范

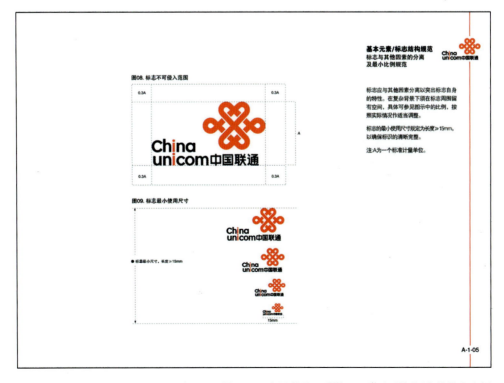

图1-39　中国联通VI手册——基础系统/标志的最小比例

14　VI设计项目实例教程

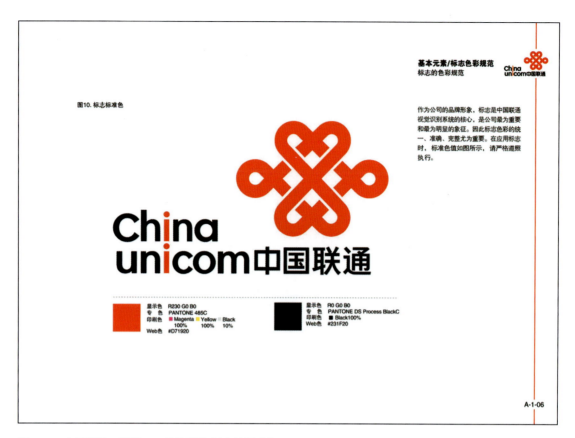

图1-40　中国联通VI手册——基础系统/标志的标准色

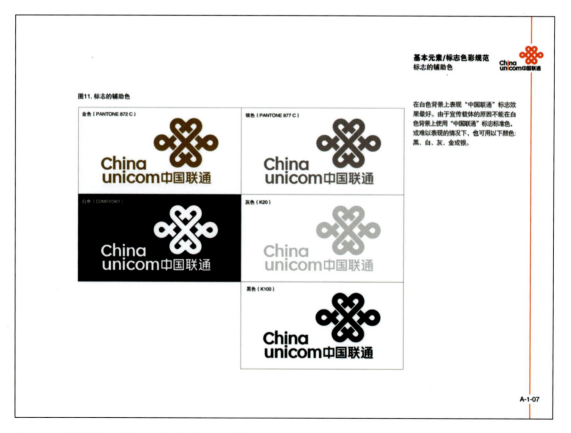

图1-41　中国联通VI手册——基础系统/标志的辅助色

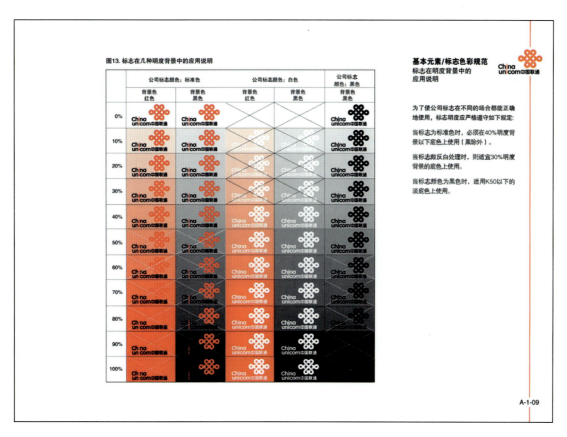

图1-42　中国联通VI手册——基础系统/标志在明度背景中的应用说明

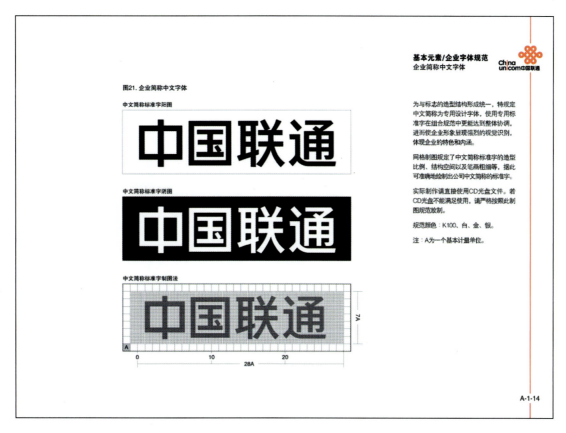

图1-43　中国联通VI手册——基础系统/企业简称中文字体规范

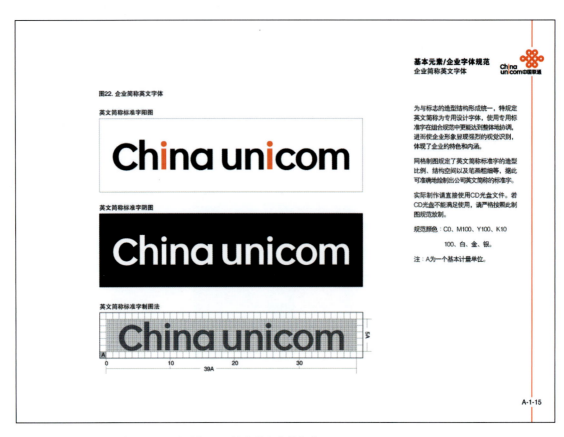

图1-44 中国联通VI手册——基础系统/企业简称英文字体规范

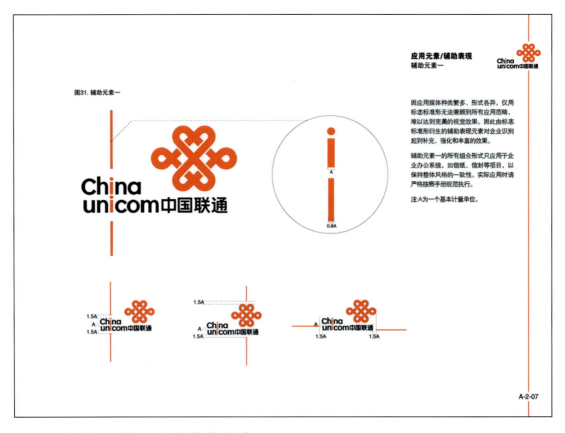

图1-45 中国联通VI手册——基础系统/辅助元素一

第1章 VI视觉识别系统设计　17

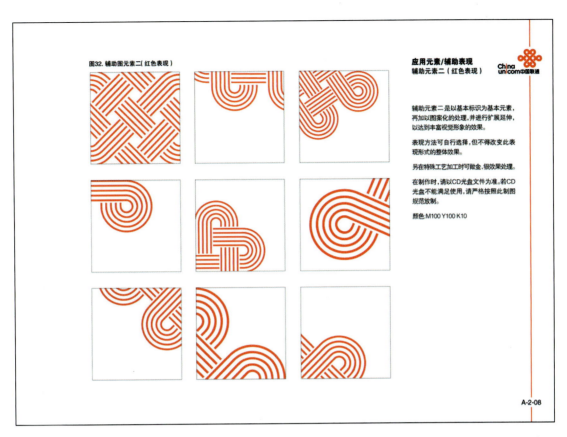

图1-46　中国联通VI手册——基础系统/辅助元素二

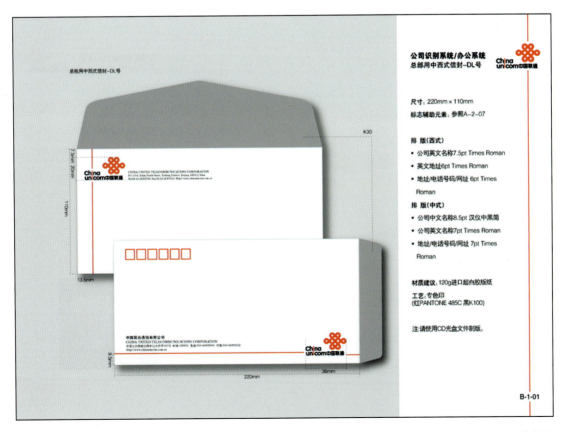

图1-47　中国联通VI手册——应用系统/办公系统（信封）

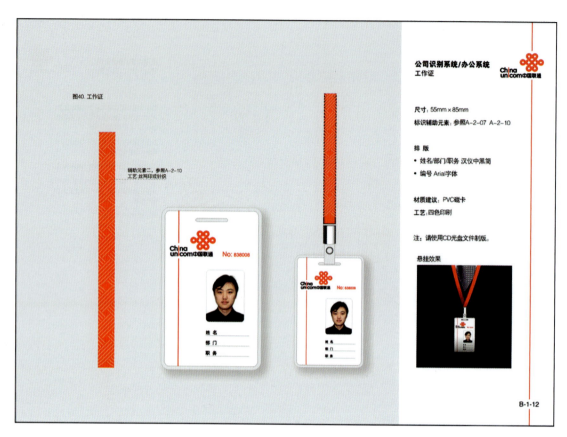

图1-48　中国联通VI手册——应用系统/办公系统（工作证）

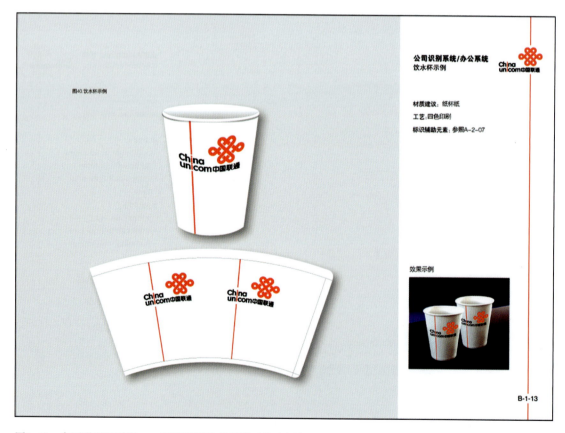

图1-49　中国联通VI手册——应用系统/办公系统（饮水杯）

第1章 VI视觉识别系统设计 19

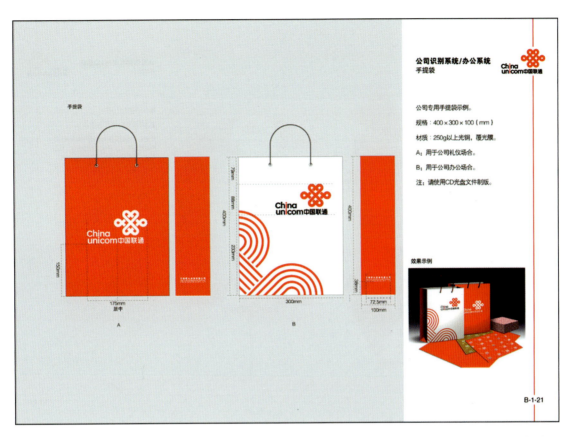

图1-50　中国联通VI手册——应用系统/办公系统（手提袋）

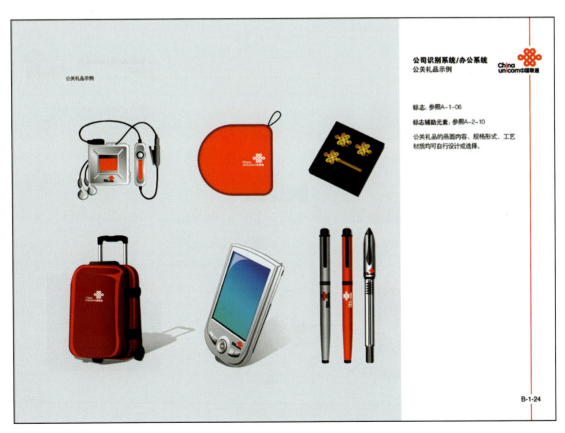

图1-51　中国联通VI手册——应用系统/办公系统（公关礼品）

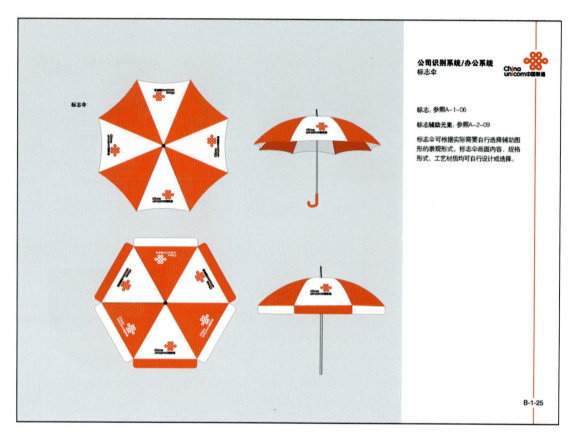

图1-52 中国联通VI手册——应用系统/办公系统（标志伞）

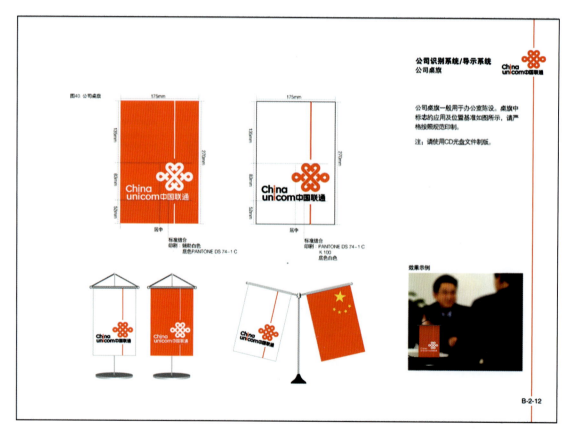

图1-53 中国联通VI手册——应用系统/导示系统（公司桌旗）

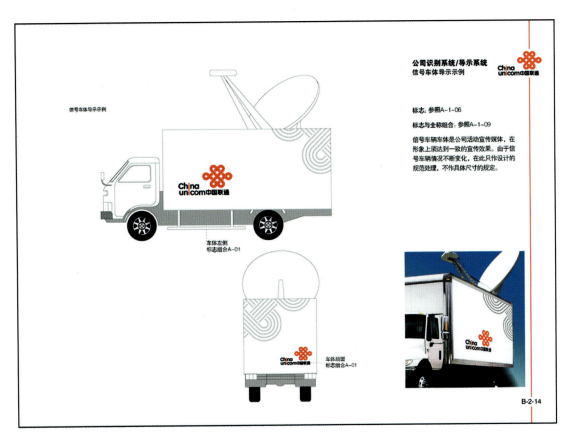

图1-54　中国联通VI手册——应用系统/导示系统（信号车体）

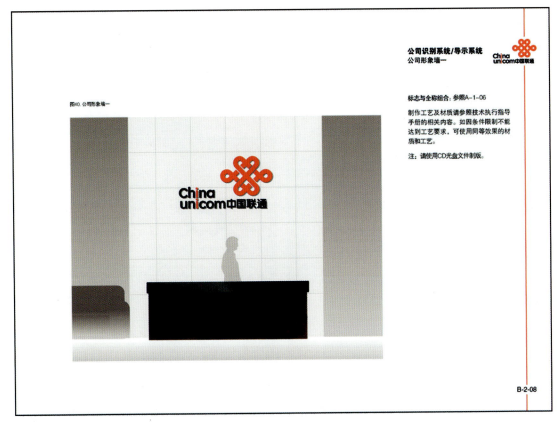

图1-55　中国联通VI手册——应用系统/导示系统（公司形象墙一）

1.3 国内外优秀作品欣赏

1.3.1 国家京剧院VI设计

品牌故事：中国戏剧有800多年的历史，在戏曲剧种中，京剧是最具有代表性、观众最多的剧种，也有国粹的美誉。2006年梅兰芳大剧院正式竣工，中国京剧院在2015年5月迁入位于北京金融街的新办公大楼，作为中国规模最大的文化机构之一，中国京剧院尚未拥有自己的形象识别系统，所以，希望借此机会，正式导入CIS，树立文化部第一艺术团体的形象。

设计公司：正邦品牌顾问服务集团（简称正邦）。

设计方案：中国京剧院的设计方案深刻体现了京剧艺术"手眼相生"的概念，标志设计利用旦角面部的局部特写为造型基础，进行艺术夸张，在似与不似之间达到传神的境界，表现了中国式的美与中国传统美德；标准色采用京剧本体基本元素上五色中的黑、白、红三色为色调，从构思到构图体现出高远的审美格调。标志塑造了一个专心表演的京剧演员的形象，充满了凝视的深邃，盈蕴了表演的投入。梅花寓意"香自苦寒来"，也是向梅派的致敬。五瓣则象征了手眼身法步、生旦净末丑、喜怒哀乐惊、红黄蓝白黑、宫商角徵羽，形神兼备，与主标化为一体，共同构建出充满流动气韵的中国京剧院标志，整套VI设计识别性强，艺术感十足，民族特色突出（见图1-56和图1-57）。

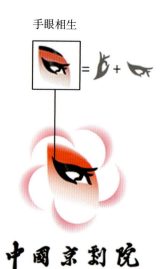

图1-56　中国京剧院标志设计

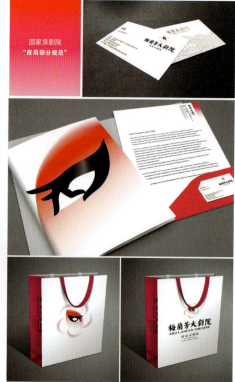

图1-57　中国京剧院VI设计

1.3.2 联邦家私集团

品牌故事：联邦家私集团于1984年成立，是行业内公认的最早坚持做原创家具设计，并走自主设计开发路线的企业之一。有针对性的细分市场，即联邦米尼、联邦梦斐思、联邦宝达、联邦高登、联邦家居、联邦定制家，为联邦集团旗下六大子品牌，分别主营沙发、床垫、壁柜等，以满足不同消费者全方位的家居服务需求。联邦具备超前的品牌意识、强大的营销体系和坚实的产品市场优势。但是联邦家私集团原来的标志设计（见图1-58）品牌个性不突出，消费者对联邦家私集团品牌印象不深刻；集团品牌与子品牌关系混乱，在视觉应用过程中会经常出现错误；子品牌之间无品牌联动性，整体识别性弱。因此，需要对企业视觉形象进行升级设计。

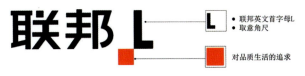

图1-58　联邦家私集团旧标志设计

设计公司：靳刘高设计 KL&K DESIGN。

设计方案：设计不仅是视觉的简单呈现，更是品牌历史文化的承载。面对客户的现状，从细分市场入手，明确联邦集团品牌与子品牌之间以及品牌各层级之间的关系，规范视觉呈现，使其品牌关系更加清晰。同时深耕消费者需求，提取最核心的传播信息，进行品牌价值解读。因此，新的标志设计采用黑色"联邦"大字、L形字母以及左下角的红色小方块为主要设计创意。其中L是联邦英文首字母，取意角尺，聚焦红点代表对品质生活的追求，是对生活态度的凝练。尽微小而至广大，以产品普及社会，构建高素质生活，同时以华南地区辐射全国，拉动联邦品牌战略新格局。整套VI设计识别性强，能很好地传播企业的理念（见图1-59～图1-67）。

图1-59　联邦家私集团新标志设计

图1-60　联邦家私集团六大子品牌中文简称设计

辅助图形的应用

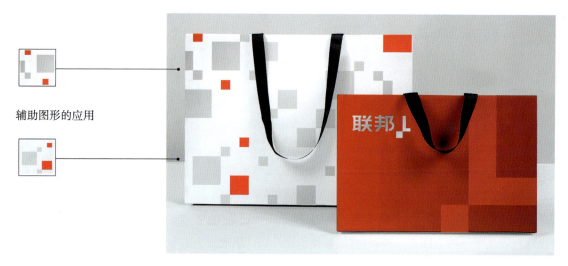

图1-61　联邦家私集团手提袋设计

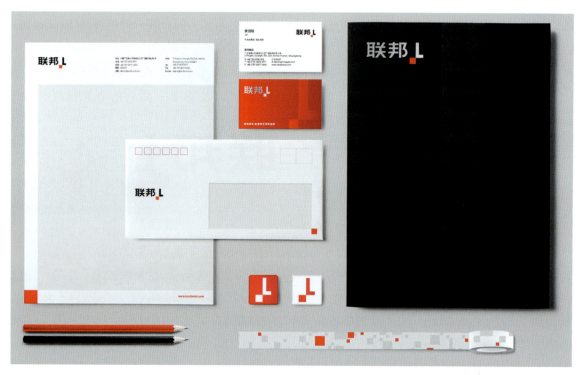

图1-62　联邦家私集团办公系统设计

图1-63　联邦家私集团店内广告设计

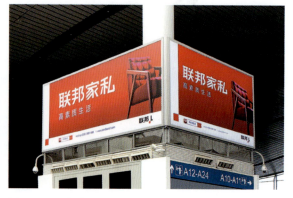

图1-64　联邦家私集团户外广告设计

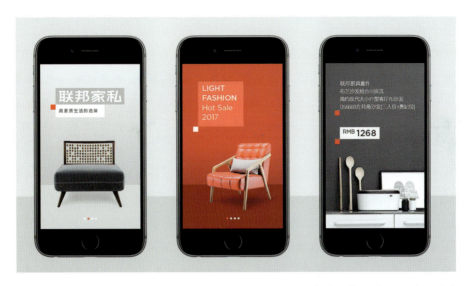

图1-65　联邦家私集团手机App应用设计

图1-66　联邦家私集团导视系统公司形象墙设计一

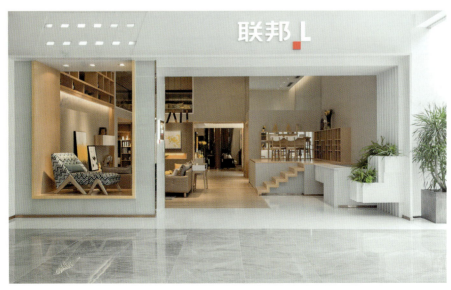

图1-67　联邦家私集团导视系统公司形象墙设计二

◆ 知识延展

靳刘高设计（KL&K DESIGN）是享誉国际的设计顾问公司，由靳埭强博士、刘小康先生及高少康先生合伙经营。前身为靳与刘设计顾问，经过近40年的发展，现在于香港、深圳、北京设有公司，业务遍布全国，服务200多个国内外的客户，在业界获奖无数。公司以国际的视野与本土的经验，结合文化与商业，引领着中国的品牌设计。2013年正式更名为靳刘高设计，印证三代人的同心协力，传承创意，与时俱进，致力创造国际水平的中国设计。

靳埭强：国际平面设计大师、靳埭强设计奖创办人、国际平面设计联盟（AGI）会员，是中央美术学院、清华大学、吉林动画学院等高等院校的客座教授。靳埭强的作品在国内外获奖无数，是首位设计师获选香港十大杰出青年、唯一设计师获颁赠市政局设计大奖、首位华人名列世界平面设计师名人录，并获英国"20世纪杰出艺术家及设计师"称号。其艺术作品常展出海外各地，曾在英国、美国、德国、芬兰、日本、韩国、新加坡、中国等地多次策划及举行个人展览，业内称他为"靳叔"，在平面设计界是当之无愧的大师级人物。靳埭强主张把中国传统文化的精髓融入西方现代设计的理念中去。靳埭强强调这种相融并不是简单相加，而是在对中国文化深刻理解上的融合，其部分代表作品见图1-68～图1-70。

图1-68　海报设计

图1-69　VI形象设计

图1-70　书籍设计

刘小康：1958年生于香港，毕业于香港理工学院，1982年在新思域设计制作任设计师，1985年出任主任设计师。1988年，应靳埭强先生之邀，合力成立"靳埭强设计有限公司"，1996年易名为"靳与刘设计顾问"。在国际国内获得无数各类大奖，他还是"香港十大杰出青年"称号的获得者，香港设计中心董事会主席。他的艺术活动频繁，横跨世界五大洲，真可称得上设计界的全能冠军。海报、标志、包装、书籍、雕塑、舞台、空间装置等只要能够从平面延展出来的造型艺术几乎被他"一网打尽"。让人不得不佩服他丰富的想象力和坚实的造型能力，其部分代表作品见图1-71。

Exist

Chopsticks

Co-Interwined Chopsticks POP

图1-71 刘小康代表作品

高少康：1978年生，2000年毕业于香港中文大学艺术系，并于同年加入靳与刘设计顾问公司，后升任为美术指导。高少康曾于2002年获取志奋领奖学金，赴伦敦印刷学院攻读艺术硕士课程。2007年高少康获任靳与刘设计（深圳）总经理。现为靳刘高设计合伙人，主力开拓公司的内地业务，其部分代表作品见图1-72～图1-74。

28　VI设计项目实例教程

图1-72　高少康书籍设计

图1-73　高少康包装设计

图1-74　高少康海报设计

1.3.3 2016年中国杭州G20峰会视觉形象设计

品牌故事：G20（20国集团简称）是一个国际经济合作论坛，于1999年9月25日由八国集团（G8）的财长在华盛顿宣布成立，属于布雷顿森林体系框架内非正式对话的一种机制，由原八国集团以及其余12个重要经济体组成。2015年2月，中国成功获得2016年G20峰会举办权，并于2016年9月4—5日在杭州召开。

设计团队：中国美术学院副教授袁由敏及其工作室团队。

设计方案：会标图案用20根线条和O描绘出一个桥形轮廓及其倒影，同时辅以G20 2016 CHINA和篆刻隶书"中国"印章，整体设计理念是"千桥之城的邀约"。桥是杭州特有的文化，也是连接双边、构建对话机制的载体，能够很好地诠释G20峰会的精神。桥梁寓意着G20已成为全球经济增长之桥、国际社会合作之桥、面向未来的共赢之桥。同时桥梁线条形似光纤，寓意信息时代的互联互通。中文印章彰显了中国传统文化内涵，与英文CHINA相呼应，整套VI设计线条感十足，不仅具有视觉美感，而且内涵丰富（见图1-75和图1-76）。

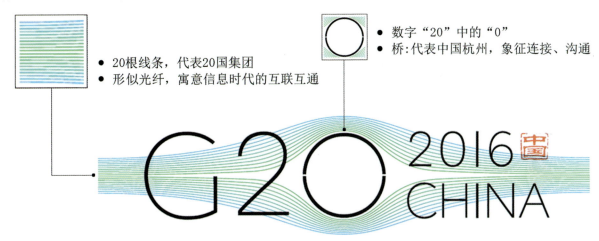

图1-75 2016年中国杭州G20峰会基础系统(标志)设计

图1-76 2016年中国杭州G20峰会应用系统设计

1.3.4 旗袍小镇VI设计

品牌故事：中国旗袍小镇坐落于吴江主城区核心地段的盛家厍，传承千年吴江繁华，浓缩水韵江南"味道"，以旗袍及衍生产业为特色，重现丝绸文化盛旅，再造青阶细雨、流水旗袍、温婉江南生活。

设计公司：东道品牌创意集团有限公司（简称东道、东道设计）。

设计方案：以旗袍的形象图形为主体设计表现内容，加入丝绸所具有的抽象与联想感受，结合江南小镇所固有的景观特点进行标志的设计创意表达。标志整体由穿着旗袍的江南女子与苏式建筑组合而成，浓缩提炼了吴冠中大师对于江南感受的笔触，处理手法上现代抽象；人字形屋顶的那一笔既是屋檐，又似江南女子手中的一把油纸伞，将旗袍元素与小镇元素巧妙地结合在一起，整个VI设计行业属性和民族特色突出（见图1-77～图1-81）。

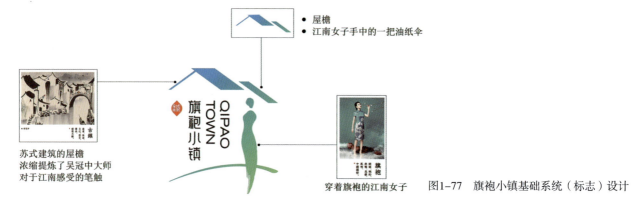

图1-77 旗袍小镇基础系统（标志）设计

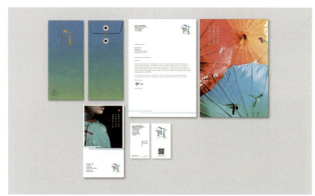

图1-78 旗袍小镇办公用品设计

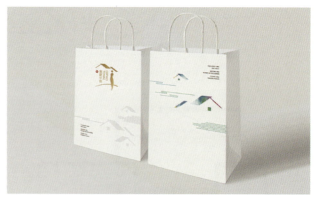

图1-79 旗袍小镇手提袋设计

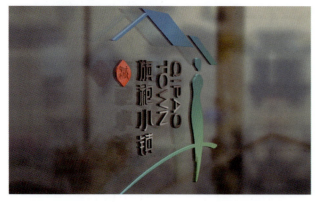

图1-80 旗袍小镇形象墙设计

图1-81 旗袍小镇宣传册设计

1.3.5 美国男篮"梦之队"(USA Basketball)VI设计

品牌故事: 美国男篮"梦之队"得名于1992年那支出战巴塞罗那奥运会时,云集了"飞人"乔丹、"魔术师"约翰逊、"大鸟"伯德、斯托克顿、巴克利、穆林、尤因等12名顶级篮球运动员的梦幻之师。

设计方案: 美国男篮新标志继续延续原标志的USA字符和篮球的形象,不过是将这些放入了代表荣耀与光辉的勋章中,预示着美国男篮将在原来的成绩上再创佳绩。设计者在充分尊重原标志的同时,更突显出美国男篮的霸气与雄心。最下方仅用一颗星来标示,不仅体现了团队精神的重要性,也是为了告诉世人:在这个群星云集的团队,无论这些战绩斐然的球员们来自哪里,他们都属于这里,是为了一起完成同样的梦想而奋战,整个VI设计与时俱进(见图1-82～图1-84)。

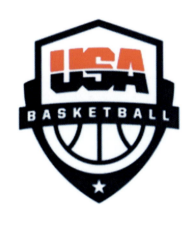
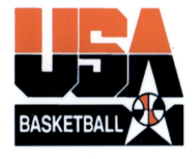

新 | 旧

图1-82 美国男篮"梦之队"新、旧标志设计

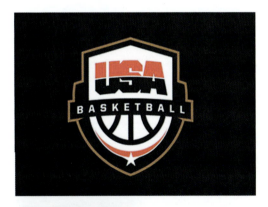
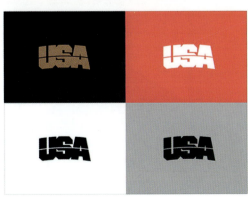
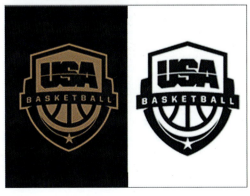

图1-83 美国男篮"梦之队"标准色及应用设计

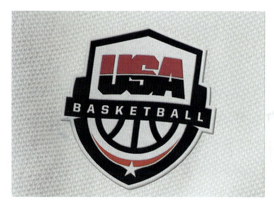
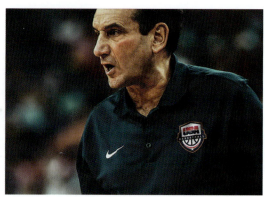

图1-84　美国男篮"梦之队"球服设计

1.3.6　德国Diker Bau建筑规划公司品牌VI形象设计

品牌故事：Diker Bau 是一家总部位于德国柏林、从事建设和建筑＋策划的公司。

设计方案：设计理念是针对从现代的角度来看建造业的发展趋势和公司未来的专业化目标，使用了屋顶的尖角符号，象征着方向和"越来越高"的目标，并结合字母 D 演绎设计而成。标志图形采用线与点相结合的形式表现，蓝色象征天空，而红色给品牌温暖和来自太阳的热量的感觉，整套 VI 设计统一、规范、系统（见图 1-85 ～图 1-90）。

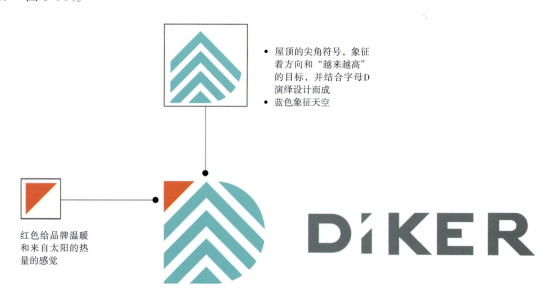

图1-85　Diker Bau建筑规划公司标志设计

图1-86　Diker Bau建筑规划公司房子设计

图1-87　Diker Bau建筑规划公司安全帽设计

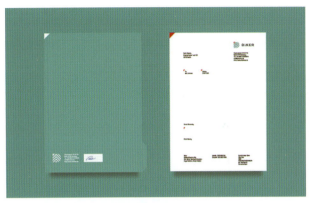
图1-88　Diker Bau建筑规划公司信纸设计

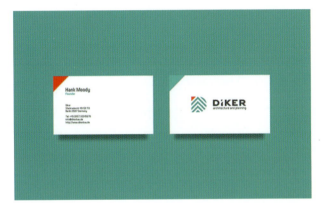
图1-89　Diker Bau建筑规划公司名片设计

图1-90　Diker Bau建筑规划公司椅子、钟表设计

1.4　项目1　海尔VI设计调研

1. 任务描述

在一周时间内完成"海尔VI设计调研"报告一份。

2. 任务要求

（1）以小组合作的形式参观考察本地优秀企业，也是校企合作企业——海尔佛山（三水）市场创新产业园。

（2）了解海尔的MI、BI和VI设计的内容与特点，重点列出VI的基础要素和应用要素。

（3）最终采用PPT制作企业VI调研成果。

3. 任务实施

（1）以小组为单位去实地考察调研，收集相关资料。

（2）回学校整理相关资料，制作PPT。

（3）以小组为单位，分别汇报各组的调研成果。

4. 调研成果欣赏

调研成果如图 1-91 ～图 1-114 所示。设计者陆颖贤、杜霞飞、李倩茵。

图1-91　海尔VI设计调研PPT封面

图1-92　海尔VI设计调研前言

图1-93　海尔MI

图1-94　海尔BI

图1-95　海尔第一代标志

图1-96　海尔第二代标志

图1-97　海尔第三代标志

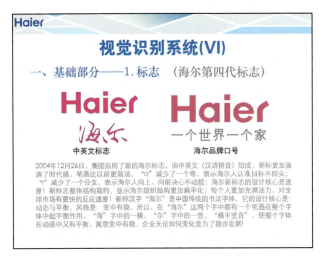

图1-98　海尔第四代标志

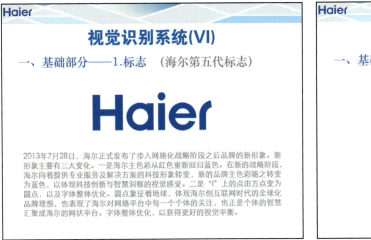

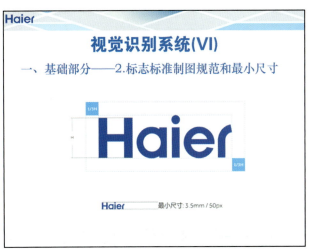

图1-99　海尔第五代标志

图1-100　海尔标志标准制图规范和最小尺寸

图1-101　海尔标志多种颜色版本

图1-102　海尔标志在背景上的应用

图1-103 海尔标准色

图1-104 海尔标准字体1

图1-105 海尔标准字体2

图1-106 海尔辅助图形

图1-107 海尔品牌口号

图1-108 海尔吉祥物

图1-109　海尔旗

图1-110　海尔户外巨幅广告制作

图1-111　海尔展架制作

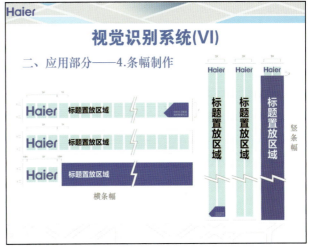

图1-112　海尔条幅制作

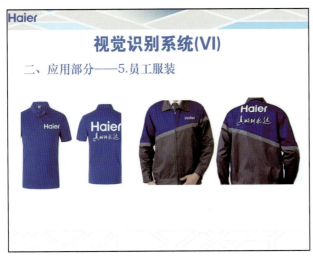

图1-113　海尔员工服装

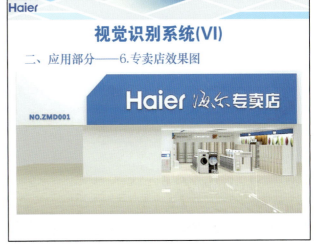

图1-114　海尔专卖店效果图

VI DESIGN

第 2 章

VI 设计构成要素——标志设计

导读：标志是指代表某种事物特征的识别符号,英文简称为Logo。标志（也叫徽标、商标）是生产和社会活动的产物,其内容非常丰富,根据标志的社会功能以及所代表事物的性质,可分为商业类标志和非商业类标志。

商业类标志和非商业类标志细分如下:A、B、C为非商业类标志，D、E由于涉及商品的生产和流通活动,属于商业类标志。

　　A：地域、国家、党派、团体、组织、机构、行业、专业、个人类标志。
　　B：庆典、节日、会议、展览、活动类标志。
　　C：公益场所、公共交通、社会服务、公众安全等方面的说明、指令类标志。
　　D：公司、产商、商店、宾馆、餐饮等企业类标志。
　　E：产品、商品类标志。

这里重点阐述商业标志,现代的商业标志承载着企业无形资产的概念,是企业综合信息传递的媒介。由于标志是企业形象中的龙头,在VI中占据先导地位。标志作为企业CIS战略中视觉识别的主要部分,在企业形象传递过程中,是应用最广泛、出现频率最高,同时也是最关键的元素。企业强大的整体实力、完善的管理机制、优质的产品服务都被涵盖于标志中。通过企业宣传不断地刺激和反复刻画,深深地印在受众心中。企业标志通过概括的造型塑造出有内涵、标准统一的视觉符号,将企业理念、经营内容、产品性质等诸多要素信息传递给受众群体,以此来获得大众的认可,这是企业在市场活动中获得关注的第一步。

2.1　标志的设计要求

2.1.1　独特

独特是标志设计的基本要求,在视觉上要形成与众不同的视觉感受。避免与其他已经注册并已经使用的现有标志在名称和形式上雷同。

2.1.2　注目

注目是标志所应达到的视觉效果。要求标志在各种不同的环境条件下都能有较强的视觉效果,从而吸引受众注意力,达到应有的信息传达效果。

2.1.3　通俗

通俗是使标志易于识别、记忆和传播的重要因素。对商标设计应追求名称响亮、动听、顺口,造型简洁、明晰、易于识别的效果。使商标无论从听觉还是视觉,都具有通俗、易记的个性特征。例如,中国银行、李宁、耐克等标志都具有较广泛的公众审美基础,是将通俗性与独特性相结合的成功范例。

2.1.4　通用

通用是指标志应具有较为广泛的适应性。标志对通用性的要求是由标志的功能、载体和展示环境所决定

的。标志的通用性分为以下 3 个方面。

（1）保证标志在各种环境中的有效识别性。

（2）保证标志在各种载体使用中的适用性、和谐性。

（3）保证标志易于制作和延展使用。

2.1.5 信息

标志信息的处理和调节应尽量追求以简练的造型语言，既表达出丰富内涵，又有明确侧重，并且容易被公众理解的兼容性信息为佳。例如，中国铁路标志、日本三菱株式会社标志等，具有形象简洁、个性突出、信息兼容的特点。

2.1.6 文化

文化性是标志本身的固有属性。标志中的文化性是指标志显现民族传统、时代特色、社会风尚、企业或团体理念等精神信息。在制作标志的过程中，这些文化属性由设计师自觉或不自觉地以自己对事物的理解和构思，自然而然地融入标志的内容与形式之中的。因此，也可以将标志中的文化性看作具体标志的设计风格或设计品位。

2.1.7 艺术

标志设计的艺术性是通过巧妙的构思和技法，将标志的寓意和优美的形式有机结合而体现出来的。呈现必需的美感，是对其艺术性的起码要求。

◆ 知识延展

标志设计是企业的面孔，是一个企业的外在美。企业生产的商品和为大众提供的服务是内在美。随着时代的变迁，人们的审美发生了巨大变化，或企业的更新换代，使那些有发展意识的企业需要其标志与时俱进。如今的平面设计风潮并不是图形或文字哪个为主流，而是以既简洁又准确地传递企业信息的方式进行呈现。归纳与概括的表现方法是现代标志设计的总体趋势和发展方向。

1955 年，美国 IBM 公司率先将企业形象识别系统作为一种管理手段，并将其纳入企业的改革之中（见图 2-1），开展了一系列有别于其他公司的商业设计行动，CIS 的正式发表引发了更多的企业投入整体规划的改革潮流中。

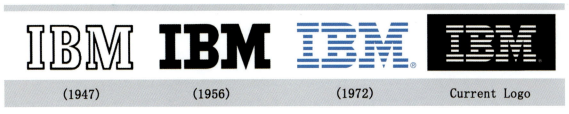

图2-1　IBM标志设计演变过程

著名的美国苹果公司是第一个不使用自己的名称设计品牌形象的公司，苹果公司（Apple Inc.）的标志是世界上广为人知的标志之一，为其产品增添了光彩，并为其成功做出了贡献。苹果公司的标志设计有一个鼓舞人心的"旅程"，从它的第一个设计到最后一个版本，苹果公司的标志保留了它的完整性和发展性（见图 2-2）。

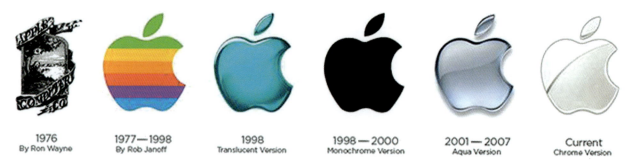

图2-2　苹果公司标志设计演变过程

1976年,苹果公司的第一个标志是由罗·韦恩(Ron Wayne)用钢笔画的,设计灵感来自于牛顿在苹果树下进行思考而发现了万有引力定律,苹果公司也想要效仿牛顿致力于科技创新。但是这个Logo图形复杂且不容易被记忆,只在生产Apple I时使用,所以很快就被一个新的标志设计取代。

1976年Steve Jobs决定指定Regis McKenna公关公司的艺术总监Rob Janov重新设计一个更好的标志来配合Apple II的发行使用。于是Janov设计了一个彩色的、被咬了一口的苹果标志,新设计激发了人们的好奇心,被咬了一口的苹果给人无限猜测。标志的颜色也代表了苹果公司向Apple II(这是该公司第一台支持使用颜色的计算机)的过渡。

1998年,在新产品iMac、G4 Cube上都采用了透明材质的外壳,VI设计为了配合新产品的质感而应用了全新的半透明塑胶质感的新标志,标志显得更为立体、时尚。为了配合产品的宣传,黑色标志也几乎同时出现,大部分是出现在包装、商品或需要反白的对比色上。苹果公司的单色标志至今仍然被使用着,也是最能体现Steve Jobs对苹果公司的品牌定位的标志。

2001年,苹果公司的标志变为透明的,主要目的是为了配合首次被推出市场的Mac OS X系统而改变的。这次苹果公司的品牌核心价值从计算机转变为计算机系统,苹果公司的标志也跟随了系统的界面风格变化,采用透明质感。

2007年苹果公司的标志再次变为金属带有阴影的银灰色。苹果推出iPhone手机时,也正式将公司名从苹果计算机公司改为苹果公司。苹果公司标志为了配合iPhone的Multi-touch触摸屏幕技术,采用玻璃质感的标志。

图2-3　苹果新标志

2013年变为具有扁平化风格的无凹凸感纯黑色Logo,并沿用至今(见图2-3)。

创业于1968年的广东顺德美的集团是中国颇具规模的白色家电生产基地和出口基地之一。在每个美的人心中都有一个共同的梦想:希望建立一个"中国的世界性品牌"。实现这样一个梦想,是美的所处的时代大环境和使命感所驱使的。面对新形势下新的发展格局,美的品牌识别系统及一系列的应用项目也顺应市场的需要而革新改进。

最早期美的公司的标志是由一位中学美术教师设计的(见图2-4),后来为了适应产业发展需求又做了一点修改(见图2-5)。比较完整的VI体系是从1999年制订到现今已使用了8个年头(见图2-6),原有Logo的紫色代表着美观、优雅的内涵;橙色较温和,是一种很活泼、辉煌的色彩。但随着时代的不断前进,国际化新形势下的格局不断变迁,1999版的美的VI体系已完成了它原有形象定位使命。与时俱进,因需而变,2006年美的公司对企业Logo作了第三次战略调整,以一种全新的、更加国际化的形象迎接新形势和新挑战(见图2-7)。

图2-4　早期的美的标志

图2-5　第一次修改的美的标志

图2-6　第二次修改的美的标志

图2-7　第三次修改的美的标志

2.2　标志的设计方法

2.2.1　设计方法定位

1. 从标志名称的文字定位

中国人民银行标志（见图2-8）和中国工商银行标志（见图2-9）都分别以标志名称中的关键词"中"字和"工"字作为设计元素进行创意结合；图2-10是墨尔本城市标志，该标志也是从标志名称中提炼出字母"M"进行创意设计的。

图2-8　中国人民银行标志

图2-9　中国工商银行标志

图2-10　墨尔本城市标志

2. 从标志名称的图形定位

中国农业银行标志（见图2-11）就是以代表农业的象征物——麦穗作为图形的主体，直截了当地表达出这一专业银行的特征，由于麦穗与其他元素相结合，已经不是一般概念上的麦穗，而是赋予了其特定的意义；湘菜美食文化（见图2-12）是从湘菜的特色"辣"出发，进而联想到辣椒，以此图形来表示湘菜美食文化特色；三林花卉（见图2-13）则是非常直观地以三棵树的形状作为代表来呈现企业的形象定位。

图2-11　中国农业银行标志

图2-12　湘菜美食文化标志

图2-13　三林花卉标志

3. 以标志名称的图文配合定位

图 2-14～图 2-16 所示标志很好地将文字与相关的图形巧妙结合,组成一个整体的标志形象,相关图形与企业的文化内涵或文字特点有较好的联系。

图2-14　轩和标志

图2-15　蓝森林设计标志

图2-16　一品食业标志

4. 从标志所代表对象的外部特征定位

中国铁路的标志(见图 2-17)是用铁路中的火车头形象作为特征定位,其中用"工""人"两字巧妙组合成火车头的形象,准确而简练地把相关特征表现出来;天鹅茶叶馆(见图 2-18)和凤凰城(见图 2-19)都是根据企业名称所代表的对象外部特征进行提炼设计而成,这类标志特征明显,容易辨识。

图2-17　中国铁路标志

图2-18　天鹅茶叶馆标志

图2-19　凤凰城标志

5. 从标志所代表对象的内部特征定位

图 2-20～图 2-22 所示为国内三所著名高校的标志,它们都是以校内历史悠久的建筑物或代表性的物件作为对象进行构思,充分体现出学校的历史内涵,标志的特征给人感觉一目了然。

图2-20　北京师范大学标志

图2-21　中山大学标志

图2-22　武汉大学标志

6. 从标志代表对象发挥的效能定位

这类标志涉及的行业主要是食品类和药品类,大多数是以人物头像作为元素进行创意设计,从品牌的命名以及标志代表对象发挥的效能来看,不管是肯德基(见图 2-23)、黄妈妈私房菜(见图 2-24),还是老干妈(见图 2-25),很容易拉近消费者与品牌的距离。在设计手法上,除了老干妈是用真实的本人像以传统的椭

圆形进行表现外，其余两个则将人物进行二维化处理，削弱人物真实社会身份，强调人物内涵定位（KFC：和蔼；黄妈妈：慈祥；老干妈：传统）。

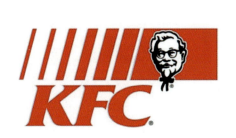 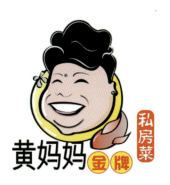 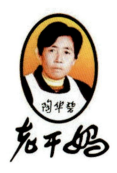

图2-23　肯德基标志　　　　图2-24　黄妈妈私房菜标志　　　　图2-25　老干妈标志

7. 从突出标志个性特征的角度定位

这类构思应用比较广泛，相对来说在时尚品牌和运动品牌方面运用较多。比如，耐克公司的标志（见图2-26），图案是个对钩，造型简洁有力，急如闪电，让人想到使用耐克体育用品后所产生的速度和爆发力。2008年北京奥运会的标志（见图2-27），以"中国印"个性特征作为表现形式，将中国传统的印章和书法等艺术形式与运动特征结合起来，经过艺术手法夸张变形、巧妙地幻化成一个向前奔跑、舞动着迎接胜利的运动人形，人的造型同时具有现代"京"字的神韵，蕴含浓重的中国韵味。第25届金鸡百花电影节标志（见图2-28），以数字"25"组合成汉字"唐"，抽象的汉字加入公鸡图案和电影胶片的元素组合，整体动感有力，体现了25届和在唐山主办的意义。

图2-26　耐克公司标志　　　　图2-27　北京奥运会标志　　　　图2-28　第25届中国金鸡百花电影节标志

◆ 知识延展

陈汉民，中国平面设计泰斗、国际平面设计大师、清华大学美术学院教授、工艺美术家、教育家。代表作品有中国人民银行标志、中国农业银行标志、中国工商银行标志以及九七香港回归标志等著名设计。陈汉民先生的标志设计观："任何设计都是有条件的，设计不能背离特定制约而随心所欲"；"标志设计无疑是要体现内涵的，然而对信息内涵的传递是否准确，需要理解设计内容的基本属性，选准形象要素，同时在形式处理上把握感觉尺度，使设计创意达到与观者共鸣"；"标志传达信息靠可视形象，选用什么形象则是要考虑给予观众以直观或联想的准确性"；"标志是一种形象语言，使用形象是为表达内涵，而这种表达则不能离开人们一般视觉经验

和识别习惯"；"标志设计可以写形，也可以写意；可以具象，也可以抽象；可以直观表现，也可以间接表现，都不应有固定模式来套用，以意造形，以形表意，是内容和形式两方面相互关系"。

2.2.2 标志设计中常用的4种创意方法

标志设计中常用的 4 种创意方法如图 2-29 所示。

图2-29　创意方式图

1. 从含义出发

1）象征性

采用视觉图形符号唤起人们对于某一抽象意义、观念或情绪的记忆。象征性标志是建立在民族特定的文化和宗教基础上的，只有具有相同生活环境的人群，才能正确传达与理解其象征的意义。可以用一种事物，也可以是一个符号，把企业的理想和气质含蓄地表达出来。

2）比喻性

比喻就是采用一个或一组视觉符号，表达与之平行的另一层相关含义。比喻建立在两者之间的性质或关系的共性上。比喻性标志就是借 A 说 B 的过程，从侧面讲述问题，需要读者参与联想来完成整个设计的构思过程。

这种图形表达方式富有趣味性与深刻性，并具有文化艺术的想象空间。

3）故事性

采用故事中的角色或符号作为标志设计的元素，借用故事的广泛流传优势传达企业的理念或行业特征，顺水推舟，顺势而动。

基于大众对故事的认知程度，故事性的方法具有很好的传达效果。

2. 从图形出发

1）抽象标志

设计者创造出一种图形来表达企业的内涵和远景。此类标志通常简洁明了，并具有较强烈的视觉冲击力（见图 2-30～图 2-32）。

图2-30　香奈儿标志

图2-31　安踏标志

图2-32　古驰标志

2）具象标志

具象标志在选择题材时，要尽量采用大家所熟悉的元素，并在此基础上创造出个性形象，熟悉的形象能牵动观众的视觉神经，引起共鸣，使人记忆深刻（见图2-33～图2-35）。

图2-33　雀巢咖啡标志

图2-34　鳄鱼服装标志

图2-35　德可福标志

3）象形标志

象形标志是在具象标志的基础上进行简化和提炼，使其形态符合企业主要特征，用以传达企业的关键信息（见图2-36～图2-38）。

图2-36　奥景园艺标志

图2-37　太阳神标志

图2-38　斑玛歌标志

3. 从文字出发

1）英文标志

文字标志相对图形标志的优势就是使观众能"读出"他们所见到的图像，在听觉和视觉上达到统一。因此，图形标志重在视觉吸引力，而文字标志则是视觉与听觉相结合（见图2-39～图2-41）。

图2-39　阿迪达斯标志

图2-40　登喜路标志

图2-41　联邦快递标志

2）中文标志

在经历国际化的同时，中文标志也不断向中国书法字体、民间装饰字体和时尚创意字体学习借鉴，发挥汉字独特的民族之美（见图2-42～图2-44）。

图2-42　永久自行车标志　　　　图2-43　台北小咭棠标志　　　　图2-44　红馆标志

4. 从形式出发

这种创意方法主要针对企业的性质特征，选择相应的表现形式来进行创意，无论是现代的空间效果给人更强的立体感，以及不同的肌理效果赋予产品的属性和特征更多的内涵和视觉效果，还是正负形和点线的形式，都要有它相应的组织秩序和构成法则才能形成一个好的标志。

1）现代的空间效果

体现出现代的空间效果示例如图 2-45～图 2-47 所示。

图2-45　燃点创客　　　　图2-46　沸点创客　　　　图2-47　融点创客

2）肌理的质感

体现出肌理的质感示例如图 2-48～图 2-50 所示。

图2-48　丝路情标志　　　　图2-49　标致汽车　　　　图2-50　心理关爱月标志

3）正负形的巧妙

体现出正负形的巧妙结合示例如图 2-51～图 2-53 所示。

4）点的组成

点的组成的各种形式如图 2-54～图 2-56 所示。

图2-51　家乐福超市

图2-52　茂轩绿化标志

图2-53　米尔顿医院标志

图2-54　全点线标志

图2-55　索尼电器标志

图2-56　设计公司标志

5）线的敏感

体现出线的敏感的示例如图2-57～图2-59所示。

图2-57　第十一届全国运动会会徽

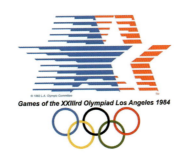
图2-58　1984年奥运会标志

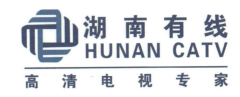
图2-59　湖南省有线电视网络（集团）公司标志

2.3　标志的设计过程

2.3.1　标志设计调研分析

标志设计不仅是一个图形或文字的组合，更是依据企业的构成结构、行业类别、经营理念等特征，并充分考虑标志接触的对象和应用环境，为企业制定的标准视觉符号。在设计之前，首先要对企业做全面、深入的了解，包括理念、经营战略、市场分析以及企业最高领导层的基本意愿，这些都是标志设计开发的重要依据。对竞争对手的了解也是非常重要的步骤，标志设计的最重要作用即识别性，就是建立在对竞争环境的充分掌握之上。

例如，广东凌羽广告设计公司面向客户制作的标志设计调查问卷表如下。

标志设计调查问卷

（请您尽可能仔细填写，以便我们设计出更为精准的作品）

1. 企业基础信息

 单位名称（中英文）：广州赢联亨通电子科技有限公司

 　　　　　　　　　Guangzhou YL-HUNTOP Electronic Tech CO.,LTD.

 单位简称（中英文）：赢联亨通　YL-HUNTOP

 单位地址：广州市荔湾区西堤二马路×××号南方大厦×××室。

 单位网址：×××××××。

2. 标志基础信息

 标志中文全称：赢联亨通

 标志英文全称：YL-HUNTOP

 标志中文简称：赢联亨通

 标志英文简称：YL-HUNTOP

3. 您希望设计的标志由：C（可选的是英文组合的抽象画图案）

 　　A. 英文组成　　　　B. 中文组成　　　　C. 图案构成　　　　D. 图案加文字

4. 您期望体现在标志设计中的主要颜色：C

 　　A. 冷色调　　　　　B. 暖色调　　　　　C. 冷暖搭配

5. 欲设计的标志主要用做：C

 　　A. 企业品牌标志　　B. 产品品牌商标　　C. 二者通用

6. 您的企业精神（理念）为：

 （本企业是经营本行业的中高档新型产品，可根据客户要求设计出产品，或者自己设计新型功能的品牌产品，立志成为行业中最有竞争力、创新力、最新科技、最有创意产品的领头人。）

7. 标志的主要影响地域　A

 　　A. 世界范围　　　　B. 全国范围　　　　C. 区域范围

8. 您更倾向于哪种风格的标志：B/E

 　　A. 稳重　　B. 时尚动感激情　　C. 热情亲和　　D. 民族特色　　E. 国际化

9. 品牌名称标准字，倾向于使用：B

 　　A. 易推广的印刷字体　　B. 突出品牌个性的设计字体　　C. 书法字体

10. 同行业标志中您比较欣赏哪几个标志：（必填，可注明企业名称或网址）

 （中国绿色材料标志、中国绿色低碳企业联盟标志、微山百姓网标志、惠州市粤西商会标志、可参考一下不同行业的商会的标志，在百度上查找一下，客户没直接要求。）

11. 您的企业简介

（本公司是一家专业经营手机配件产品的运营商，也是专业生产手机耳机的生产商，致力于整合手机配件产品的性能，设计出新型外观、新型功能ODM的产品和礼品。目前是以个体户的档铺经营方式，现转型公司化运作。）

企业定位：专业设计生产手机耳机，专业设计新型外观、新型功能ODM的产品和礼品。

12. 其他补充说明

13. 联络信息

14. 凌羽提供6个方案供客户选择，修改满意确定，以交付电子文件为准，周期为7个工作日提供初步设计稿件

2.3.2 标志设计要素挖掘

要素挖掘是为设计开发工作做进一步的素材准备。依据对调查结果的分析，提炼出标志的结构类型、色彩取向，列出标志所要体现的精神和特点，挖掘相关的图形元素，找出标志设计的方向，使设计工作有的放矢，而不是对文字图形的无目的组合，同时要确定标志的设计理念。

标志的目的在于为品牌提供一个清晰、简洁的视觉符号。一个绝妙的标志能在以下几个层面上发挥作用。

（1）在最为基本的层面上，标志应该包含品牌的名称，或者要与品牌的名称产生关联。

（2）让受众知悉品牌所提供的产品或服务，也就是标志要表现出企业的属性。

（3）在更高层面上，标志要有超越大众化的宣传目的，针对某一特定群体的受众发挥更大的作用。

（4）标志应当含蓄地传递出品牌的价值、抱负及承诺，让消费者主动接受、认同品牌的理念。

2.3.3 设计开发

在这个阶段，设计师可以暂时摒弃标志设计最原始、最乏味的设计理念，充分发挥想象力。当想象变为现实时，会惊喜不断。各个元素会自然地融合为一体，事物呈现出崭新的面貌，让人赏心悦目；象征符号与字母结合，会激发设计师的灵感和智慧。这是设计工作中最有趣的一部分。

为标志选定一个绝妙的设计概念后，就可以开始着手将这一概念渲染成形，使设计方案在形式上更为完善。此时利用计算机，既可以把铅笔草图通过扫描和跟踪草图的方式输入计算机，也可以在计算机上重新绘制。

接下来就是方案展示，最好向客户展示一个最有力的方案，搭配最多不超过三个辅助方案。这时不是越多越好，因为客户往往不具备综合设计决策的能力，因此很难在众多的设计方案中挑出最佳方案。在向客户展示方案时，每个方案要放置在空白页面的正中央，也可以放在相关的应用效果当中并尽可能向客户解读标志设计的含义。

2.3.4 设计执行（详见VI设计案例的基础部分）

设计执行主要考虑两个方面。一是应用环境，要考虑现实环境中再现标志时所借助的媒体工具和技术手段，要为标志确定一个精确的尺寸，要明确标志在整个应用环境中是占据主导地位，还是作为品牌整个经营范

围内的一部分，比如一个副品牌或专卖店。标志设计一直对应用环境相当敏感，现在这些应用环境已经比以往要复杂得多，不再局限于一般的印刷广告、产品包装、广告招牌、办公用品以及电视广告等，还要考虑网络广告、不同分辨率的在线视频、各种材料制成的产品和大型户外广告等。标志的应用环境不仅日趋数字化，能胜任多种特效，而且还具有瞬时性的特点。

二是受众认知方面，受众群体日益复杂，标志设计要紧跟不断变化的受众期待。在现今讲求创新的媒介生态中，标志仅仅为品牌塑造吸引人的形象，或是单纯完善品牌体验是远远不够的，那些标新立异的设计更能获得客户的青睐，并且受到消费者的青睐。

2.4 标志设计实例

2.4.1 案例分析1 CITY OF MELBOURNE标志

品牌故事：澳大利亚第二大城市墨尔本（Melbourne）是一座融合了多元文化的都市，这座城市为居住在那里的人们和来自世界各地的人们提供国际一流的文化、教育及购物体验。

设计事务所：Landor Associates。

创意总监：Jason Little。

设计师：Jason Little、Sam Pemberton、Ivana Martinovic、Jefton Sungkar 和 Malin Holmstrom。

字体：定制字体，以 Arete 为基础。

颜色：全色调。

设计背景：在新标志出来之前，这座城市的各种机构和设施拥有许多不同的标志，给统一管理带来很大的难度，因此市政府委托 Landor 公司设计一套全新的视觉识别系统，制订一套具有凝聚力的品牌宣传策略。市长道尔（Robert Doyle）表示，"新的市徽将成为墨尔本的一个符号，它象征了墨尔本市的活力、新潮和现代化。墨尔本也将一如既往地保持这些特色，所设计的标志要反映这座国际公认的多元、创新、宜居和重视生态的城市形象，要将这座城市里的各种服务、活动项目、旅游景点和政治机构用一种统一而又灵活的方式整合在一起。这个由著名品牌顾问机构设计的新 M 字市徽（见图 2-10）用以取代 20 世纪 90 年代初启用的旧树叶标志。市长道尔看到这个耗资 24 万澳元的新城市市徽后，表示旧的标志显得有点落伍。面对变化的世界，墨尔本的市徽也需要与时俱进。据透露，新市徽前期调查花费 9.1 万澳元，设计本身耗资近 15 万澳元。

设计前经过一番研究，包括对公众意见进行评估，同一些商家、政府官员及社会代表交流，Landor 公司的设计师们设计出了一套综合性的品牌宣传体系（见图 2-60 ～图 2-62）。这套体系的主体是一个醒目的 M，就像它所代表的城市一样，这个 M 有许多不同的切面，能完美地展现出这座城市多元化的特点和当地居民充满活力的个性。作为一个标志，它醒目的轮廓让人一眼就能认出来。而作为城市品牌的宣传工具，这个标志经得起不断革新，能不断地诠释新的理念，因此能胜任长期的反复应用。就 Landor 公司看来，这样的标志才是一个可持续且"防过时"的标志。

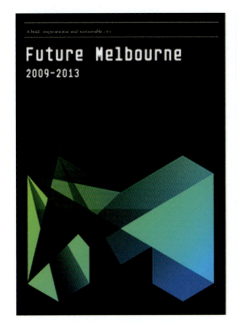

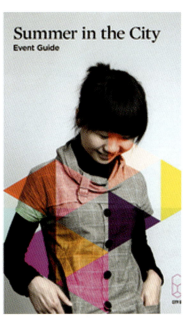

图2-60　墨尔本城市宣传海报1　　　　图2-61　墨尔本城市宣传海报2　　　　图2-62　墨尔本城市宣传海报3

2.4.2　案例分析2　顺德第四职业教育集团徽标

设计单位：顺德梁銶琚职校燃点创客空间。

创意总监：陈辉。

设计师：陈辉、孙莹超、王钡茵。

字体：定制字体，以大黑体为基础。

颜色：蓝绿渐变色调。

设计背景：随着《顺德区全面深化教育综合改革工作意见》的出台，根据顺德的片区产业发展情况组建了4个职业教育集团。其中，顺德第四职业教育集团由顺德南部片区的四所职校进行整合，主要面向西南高新产业区及电子商务园区，打造以智能制造和信息技术为主体，现代服务为补充的集团化办学特色。

创意过程：利用网络资源去收集同类品牌的标志资料进行分析，如"顺德第四职业教育集团徽标"，作者收集的关键词就有"四"字标志、"教育集团"标志等相关资料，在此基础上再结合集团的品牌价值、战略定位、集团的内涵和区域性进行定位构思，并画出设计草图（见图2-63）。

徽标（见图2-64）从创意结构上来看主要分为两部分：第一部分是以代表顺德的"凤凰"元素和代表智能制造的"齿轮"元素进行组合；第二部分是以代表信息技术的"彩带"组成，两者巧妙组成像"e"的图形，又像第四集团的"4"字和机器人的小剪刀手，中间的"星星"是希望的象征，更是核心与地位的象征。整个图形充分体现出顺德的地域性和第四职教集团以智能制造和信息技术为主体的办学特色。蓝绿渐变充满科技感与代表活力的橙色形成视觉对比，加强了整个徽标的视觉冲击力和个性特征。

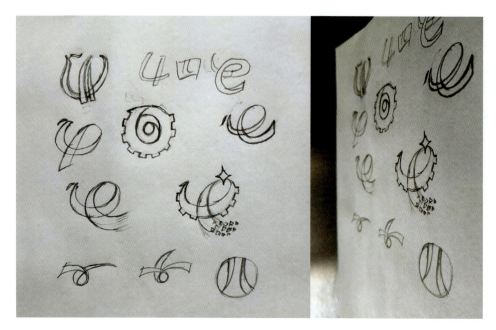

图2-63　收集资料

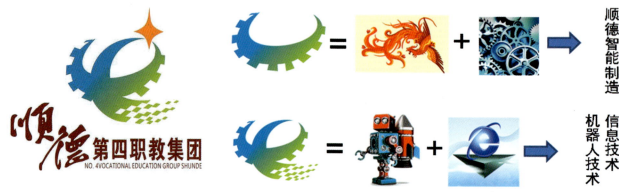

图2-64　徽标的创意结构

2.5　项目2　"漫莊火锅店"标志设计

1. 任务描述

在规定时间内（建议课内外加起来一周时间）完成"漫莊火锅店"的标识设计。

2. 任务要求

（1）设计要求简约新颖、鲜明独特，贴合"火锅店"的主题，突出饮食的特征，字体不能太正规，要活泼耐看。

（2）提交A4大小的纸本手绘草图不少于3款。

（3）电子文件的规格为A4纸大小。

（4）电子文件终稿的格式为JPG，模式为CMYK，分辨率为230dpi。

（5）电子文件的提交——文件夹命名为"班级–学号–姓名"。

3. 任务实施

（1）该设计项目以个人为单位，从布置作业的第二天开始检查学生收集的资料和草图构思情况，根据设计草图提出修改意见，让学生继续修改，直到基本达到设计要求。

（2）根据设计草图，通过相应的设计软件来完成设计稿，并按照标志设计的制作规范要求进行操作。

（3）成立互评小组，评选出得票最高的3个方案，并让相关同学分别汇报自己的设计思路。

（4）教师点评后再由相应的学生对设计进行最后的修改，以使其最终达到客户的要求。

4. 设计作品欣赏

学生设计的3个最佳方案如图2-65～图2-67所示。

图2-65　方案一

图2-66　方案二

图2-67　方案三

2.6　项目3　"茹艺家居"标志设计

1. 任务描述

"茹艺家居"是三水茹艺家居商贸有限公司的简称，而"茹"和"艺"是公司创始人2个女儿名字的昵称，寓意家人和公司都"如意美好"的发展愿景。为了更好地宣传公司，提升公司品牌形象，特邀请我校学生为其设计标志。请在规定时间内（建议课内外加起来一周时间）完成"茹艺家居"的标识设计。

2. 任务要求

（1）突出"茹艺家居"行业属性，表达出如意美好的理念，确保原创性和实用性。

（2）在A4大小的纸上完成"茹艺"元素联想思维导图不少于20个。

（3）提交A4大小的纸本手绘草图不少于3款。

（4）电子文件终稿的规格为A4纸大小，格式为JPG，模式为CMYK，分辨率为230dpi。

（5）电子文件的提交——文件夹命名为"班级-学号-姓名"。

3. 任务实施

（1）该设计项目以个人为单位，从布置作业的第二天开始检查学生收集的资料和草图构思情况，根据设计草图提出修改意见，让学生继续修改，直到基本达到设计要求。

（2）根据设计草图，通过相应的设计软件完成设计稿，并按照标志设计的制作规范要求进行操作。

（3）成立互评小组，评选出得票最高的3个方案，并让相关同学汇报自己的设计思路。

（4）教师点评后再由相应的学生对设计进行修改，以使其最终达到客户的要求。

4. 设计作品欣赏

"茹艺家居"标志设计方案一如图2-68所示，标志运用图文结合的表现形式，整体以名称首字"茹"为基础，结合家、如意（茹艺谐音）、家居等元素，采用点、线、面综合构成方式；宝蓝色给人一种宁静的感觉，金色给人家的温暖，同时也是财富的象征，给人带来视觉冲击。"茹艺家居"标志设计方案二如图2-69所示，标志图形整体以名称首字母RY为基础，结合如意元素，采用线构成一个家的造型；字体设计采用笔画连接，改变字体结构。"茹艺家居"标志设计方案三如图2-70所示，标志图形以如意为元素设计，字体采用练笔和断笔。

图2-68 "茹艺家居"标志设计方案一（设计者：谭雨欣）

图2-69 "茹艺家居"标志设计方案二（设计者：梁芷青）

图2-70 "茹艺家居"标志设计方案三（设计者：陆颖贤）

VI DESIGN

第 3 章
字体设计

导读：字体设计是指按文字视觉设计规律对字音、字形、字意的联想设计。字体设计是 VI 设计的基础，主要应用于字形标志设计（见图 3-1 和图 3-2）、图形标志或者图文结合标志的标准字设计（见图 3-3），以及海报、书籍、网页、包装、电影等的主题字或者广告语字体设计（见图 3-4 ～图 3-6）。

图3-1　中文字形标志设计

图3-2　英文字形标志设计

图3-3　标准字体设计

图3-4　活动主题字设计

图3-5　网页标题字设计

图3-6　海报广告语字体设计

3.1 文字的特征

文字是人类生产与实践的产物,并随着社会的发展而逐渐成熟,标志着人类文明的进步。目前,我们常用的字体设计有中文、英文和阿拉伯数字(见图3-7~图3-10)。本书重点阐述中文和英文两种文字的形态特征、性质特征和组成特征。

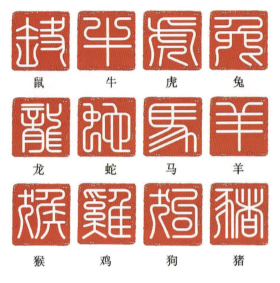

图3-7 中文十二生肖字体设计

图3-8 中文字体设计

图3-9 英文字母设计

图3-10 阿拉伯数字设计

3.1.1 文字的形态特征

1. 汉字的形态特征

汉字的形体从甲骨文演变到大篆、小篆、隶书、草书、行书、楷书、印刷体,具体形态特征如下所述。

1）甲骨文

甲骨文是中国的一种古老文字，又称"契文"或"殷契"等，是汉字的早期形式，最早出土于河南省安阳市殷墟。甲骨文因镌刻、书写于龟甲与兽骨上而得名。甲骨文因用刀契刻在坚硬的龟甲或兽骨上，所以，刻时多用直线，曲线也是由短的直线接刻而成，其笔画粗细也多是均匀的；由于起刀和收刀直落直起，故多数线条呈现出中间稍粗两端略细的特征，显得瘦劲坚实，挺拔爽利，并且富有立体感（见图3-11和图3-12）。

图3-11　甲骨文（局部）

图3-12　甲骨文

2）大篆

大篆是西周晚期普遍采用的字体。

大篆的发展有两个特点：一是线条化，早期粗细不匀的线条变得均匀柔和了，它们随实物画出的线条十分简练生动；二是规范化，字形结构趋向整齐，逐渐离开了图画的原形，奠定了方块字的基础。大篆对今天的现代字体设计意义深远（见图3-13）。

3）小篆

小篆是在秦国统一六国后，推行"书同文，车同轨"，统一度量衡的政策，由丞相李斯负责，在秦国原来使用的大篆籀文的基础上进行简化，取消其他六国的文字，创制了统一文字的汉字书写形式。字形修长，笔画圆转，粗细基本一致，具有挺拔秀丽的风格，象形意味削弱，使文字更加符号化（见图3-14）。这也是我国历史上第一次运用行政手段大规模地规范文字的产物，不但基本消灭了各地文字异行的现象，也使古文字体众多的情况有了很大的改变。

4）隶书

隶书有秦隶、汉隶等，一般认为由篆书发展而来，字形多呈宽扁，横画长而竖画短，讲究"蚕头雁尾""一波三折"（见图3-15）。

根据出土简牍，隶书始创于秦朝，汉隶在东汉时期达到顶峰，上承篆书传统，下开魏晋、南北朝，对后世书法有不可小觑的影响，书法界有"汉隶唐楷"之称。

图3-13　大篆（石鼓文）

5)草书

草书有广狭二义。广义的,不论年代,凡写得潦草的字都算作为草书。狭义的,即作为一种特定的字体,起于汉朝盛行于唐,是为了书写简便在隶书基础上演变出来的。

大约从东晋时期开始,为了与当时的新体草书区分,把汉朝的草书称作章草。新体草书相对而言称作今草,其又分大草(也称狂草)和小草,草书并不是随心所欲地乱写,而是按一定规律将字的点画连字,结构简省,偏旁假借,笔势狂放不羁,豪放优美(见图3-16)。

图3-14　小篆

图3-15　隶书《张迁碑》

图3-16　草书《掠水燕翎诗》赵佶(宋)

6)行书

行书是一种书法统称,分为行楷和行草两种。"行"是"行走"的意思,因此它不像草书那样潦草,也不像楷书那样端正。实质上它是楷书的草化或草书的楷化。楷法多于草法的叫"行楷",草法多于楷法的叫"行草"。是介于楷书、草书之间的一种字体,是为了弥补楷书的书写速度太慢和草书的难以辨认而产生的。其运笔形态如行,笔势开张,行笔流畅飘逸,轻松自如(见图3-17)。行书实用性和艺术性皆高,而楷书是文字符号,实用性高且见功夫;相比较而言,草书则是艺术性高,但是实用性显得相对不足。

7)楷书

楷书也叫正楷、真书、正书。楷书是在隶书的基础上逐渐演变而来,更趋简化,形体方正,笔画平直,字迹清晰,易于文稿书写而广泛应用,始于汉末,通行至现代,长盛不衰,对刻书、印刷体,特别是宋体有很大的影响(见图3-18)。

8)印刷体

汉字的印刷体主要有宋体和黑体等。宋体起于北宋,笔画有粗细变化,而且一般是横细竖粗,点、撇、捺、钩等笔画有装饰;黑体字又称方体或等线体,没有衬线装饰,字形端庄,笔画横平竖直,笔迹全部一样粗细(见图3-19)。现今很多字体设计都是在宋体或黑体的基础上进行设计的。

图3-17　楷书《千字文》（局部）　欧阳修（宋）

图3-18　行书《多景楼》（局部）　米芾（宋）

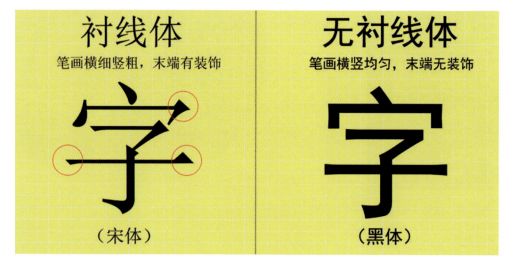
图3-19　字体形态特征图

2. 英文的形态特征

英文体系根据形态特征可以分为衬线体和无衬线体。

1）衬线体

衬线体的意思是在字的笔画开始、结束的地方有额外的装饰，而且笔画的粗细会有所不同（见图3-20）。衬线体容易识别，它强调了每个字母笔画的开始和结束，因此易读性比较高，无衬线体则比较醒目。在整文阅读的情况下，适合使用衬线体进行排版，易于换行阅读的识别性，避免发生行间的阅读错误。

2）无衬线体

无衬线体是无衬线字体，笔画末端没有额外的装饰，而且笔画的粗细基本相同（见图3-21）。

中文字体中的宋体就是一种标准的衬线体，而黑体就是一种标准的无衬线体（见图3-19）。在传统的正文印刷中，普遍认为衬线体能带来更佳的可读性

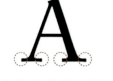
图3-20　英文衬线体

图3-21　英文无衬线体

（相比无衬线体），尤其是在大段落的文章中，衬线增加了阅读时对字母的视觉参照。而无衬线体往往被用在标题、较短的文字段落或者一些通俗读物中。相比严肃正经的衬线体，无衬线体给人一种休闲、轻松的感觉。因此，在汉字中宋体比较适合正文字体，而黑体适合标题等简单的语句。但是，随着现代生活和流行趋势的变化，如今人们越来越喜欢用无衬线体，因为它们看上去"更简洁"。

3.1.2 文字的性质特征

1. 汉字的性质特征

汉字是音、形、意的统一体。图 3-22 所示为汉字"男"从田从力，男人在田中劳动，是个会意字；汉字"女"在甲古文中像女人两手相交在编织，描绘出女人的特点，是个象形字。因为汉字的表意性，使它的形体可以表现较多的文化内涵。

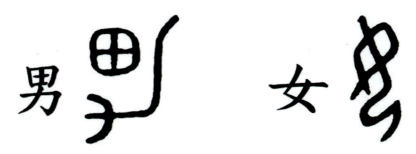

图3-22　汉字"男"（左）、"女"（右）

2. 英文的性质特征

英文字母本身只有形和音，不表意，如图 3-23 所示，单纯看英文单词 man 和 woman 是很难理解其字的意思。

man woman

图3-23　英文"男"（左）、"女"（右）

3.1.3 文字的组成不同

1. 单个字组成特征

1）汉字

汉字是由笔画组合而成的，而抽象的点、横、竖、撇、捺是构成笔画必需的元素（见图 3-24）。笔画组合成偏旁部首，部首进而组合成汉字。汉字大多数为形声字，有很多种结构，可以分为单体字和合体字。单体字是一个偏旁单独构成的字。合体字是两个或两个以上偏旁组合成的字，其中合体字又分上下结构、上中下结构、左右结构、左中右结构、半包围结构、全包围结构、品字结构（见图 3-25）。

汉字虽然被称为方块字，但是很多汉字又不是典型的矩形。所以我们要在不同形状的字形上做调整和处理，即顶格、缩格、出格，让它们看起来更加完整、均衡。图 3-26 中"令"字是菱形，"中"字是六边形，"下"字和"上"字都是三角形。令、中、下、上四字都有一部分超出了图中的定界框。宽度和高度相同的情况下，菱形的视觉面积要远远小于正方形，所以"田"字相对内敛，"令"字相对外放，其他几个字也是相同的处理方法。而下字相对重心靠上，上字相对重心靠下，所以，下字重心下移，上字重心上移。

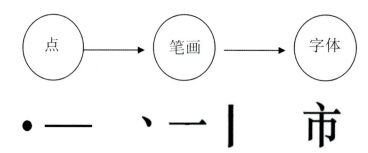

图3-24　汉字组合要素

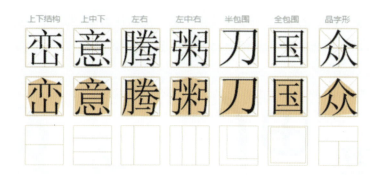

图3-25　汉字结构

图3-26　顶格（左）、缩格（中）、出格（右）

如果汉字的整体大小不变，则笔画的大小和形状会随着汉字笔画的多少发生改变，即以汉字为主的方块字会随着笔画的增加而缩小笔画所占有的位置（见图3-27）。

2）英文

英文是由字母组合成的，也就是我们熟悉的26个字母，虽然拉丁字母的字形没有汉字字形那么复杂，但同样由于三种字母类型在实际占有空间上不同的原因而产生了视觉感受的不同。

第一种，字形的笔画与边框平行，占有最大的有效空间，如H、M。

第二种，字形的笔画是成弧线与边框相交，并未能很好地占有有效空间，如O、C、Q。

第三种，字形的笔画是成尖角与边框相交，失去了上部或下部的有效空间，如A、V、W。

不管英文单词有多少字母，但字母的大小是恒定的，只是其组合后的单词的长短起了变化（见图3-28）。

人→从→众

火→炎→焱

木→林→森

图3-27　汉字组合变化示意图

designed
designedfor
designedforu
designedforus
designedforuse

图3-28　字母组合变化示意图

2. 多个字的排列方式不同

汉字和英文的排列顺序由于使用的书写工具不同以及文字发展的不同,导致不同的书写方式与习惯,形成了一定的视觉规律。当今,人们常用的文字排列方式有横排和竖排,习惯的阅读方式是从左到右,从上至下。特别需要注意的有两点:一是英文的竖排如果像汉字一样一个个字母从上至下排列,会把字的行距拉得很长,也不方便阅读,所以在我们设计中习惯把英文的竖排在横排的基础上顺时针旋转90°(见图3-29);二是汉字在书法中还是保持着很久以前的从右到左的排列方式(见图3-30)。

图3-29 汉字和英文排列方式示意图　　　　　　　　　　　图3-30 "有志者事竟成"书法字体

3.2 字体的设计原则

3.2.1 可识别性

作为文字,传达信息是其最基本的功能。因此,在设计字体时虽可以进行较大限度的创意变化,但对文字的结构和基本笔画的变化仍应符合人们认字的习惯,确保人们能够一目了然,不管是放大还是缩小都能看清楚,方便阅读和识别(见图3-31和图3-32)。

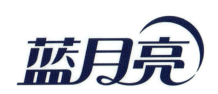 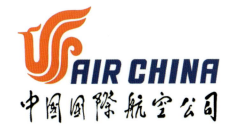

图3-31 蓝月亮标志设计　　　　　　　　　　　图3-32 中国国际航空公司标志设计

图3-31所示为由陈幼坚设计的"蓝月亮"新标识,"蓝"字底部的横和"月"字左边的撇连接起来,"月"字右边的横折弯钩和"亮"字下部分的"几"字结构的撇连接,字与字之间笔笔相连。"亮"字的最后一笔变形成一弯月牙,象征着蓝月亮洗的东西如月光一样洁白,突出行业属性和产品特点,又寓意着企业如月光一样充满生命力,可谓是点睛之笔。

图3-32所示为由韩美林设计的中国国际航空公司标志,由英文VIP(尊贵客人)的艺术变形成凤凰、英

文 AIR CHINA 以及"中国国际航空公司"构成。该标志以字体图形化的设计手法，突出了航空运输主业在整个集团完整产业链中的地位，具有明显的行业识别性。同时颜色为中国传统的大红，具有吉祥、圆满、祥和、幸福的寓意，寄寓着国航人服务社会的真挚情怀和对安全事业的永恒追求。凤凰是太阳之精、光明使者。传说中的凤凰集美聚善，引领群伦，是人间祥瑞的象征。祈愿凤凰这一神圣的生灵及其美丽的传说，带给人们无限的吉祥与幸福。

◆ 知识延展

也许大家不知道韩美林是谁，但一定知道北京奥运会的吉祥物——5个可爱的"福娃"（见图3-33），它们的设计者就是著名艺术大师韩美林。他是中国当代极具影响力的天才造型艺术家，在绘画、书法、雕塑、陶瓷、设计乃至写作等诸多艺术领域都有很高的造诣，大至气势磅礴，小到洞察精微，艺术风格独到，个性特征鲜明，尤其致力于汲取中国两汉以前文化和民间艺术精髓，并体现为具有现代审美理念和国际通行语汇的艺术作品，是一位孜孜不倦的艺术实践者和开拓者。2015年10月14日，被授予"联合国教科文组织和平艺术家"称号，其代表作品见图3-34～图3-40。

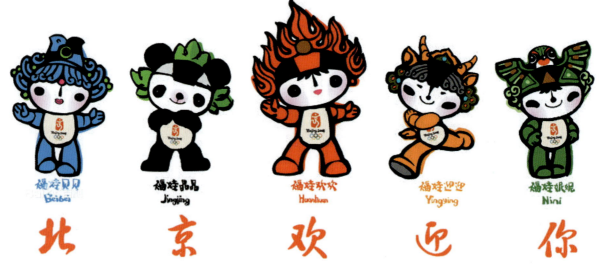

图3-33　北京奥运会吉祥物福娃

图3-34　北京申奥标志

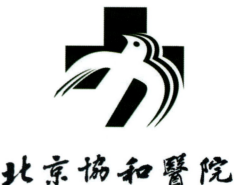

图3-35　北京协和医院标志

图3-36　书法作品

图3-37　艺术作品

图3-38　陶瓷作品

图3-39　绘画作品

图3-40　雕塑作品《五云九如》

3.2.2 艺术性

字体设计是否成功,一个关键因素就是其艺术性。字体经过艺术化设计以后,要做到比例合适、结构合理、整体美观,成为区别于普通字体的个性化、新颖化、情境化的视觉符号,吸引人们注意,并加深印象,使人们产生共鸣和认同(见图3-41和图3-42)。

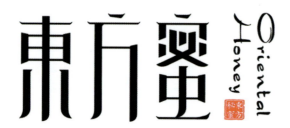

图3-41 "东方蜜"字体设计　　　　　　　　　　　图3-42 "装修节"字体设计

3.2.3 内涵性

字体的设计要从设计对象的内涵出发,对字体的形态、粗细、字间距、颜色等都要细致、严谨地规划,比普通字体更具特色,绝不可以随心所欲地追求新奇,而要做到艺术形式与内涵的完美统一(见图3-43和图3-44)。

如图3-43所示的2022年北京冬奥会会徽,其设计理念为"冬梦",以汉字"冬"为设计元素,运用中国书法的艺术表现形态,用运动员的滑冰动态替换"冬"字上部分笔画,中间的笔画又似飘带、滑冰轨迹……"冬"字下面的两点由"BEIJING 2022"的"2"字替换,又似中间的飘带飞舞转折下来,动感十足、形意兼具、出神入化。整个标志透露着浓厚的东方文化底蕴与国际化的现代气息。会徽以蓝色为主色调,寓意梦想与未来以及冰雪的明亮纯洁。红、黄两色源自中国国旗,代表运动的激情、青春与活力。

如图3-44所示为全国高校博物馆育人联盟标志,它提取"博物馆(Museum)"与"联盟(lián méng)"关键字母M作为主体,将M与导师服相结合,配合简洁明了的黑色与红色得到最终设计。该Logo寓意全国高校博物馆育人联盟,是高校学子培育发展的基地,联盟如同导师一般,引领着广大学子必将通过高校博物馆这一平台,增长见闻、收获知识、创新实践。

图3-43 2022年北京冬奥会会徽　　　　　　　　　图3-44 全国高校博物馆育人联盟标志

3.2.4 系统延展性

字体通常是与其他视觉识别要素组合应用的，广泛运用于各种媒体上，小到名片、胸章等，大到霓虹灯、户外广告牌等，为了适应多种应用环境的需要，在设计过程中不仅要考虑如何与其他设计要素统一和谐搭配，还要把将来在应用中的诸多因素考虑在内，如放大、缩小、反白和边框处理，以及不同的工艺特效和空间位置处理都应适用，有利于传播与延展应用。图3-45 所示的清悟源品牌字体设计清新秀美，而且在其 VI 设计（见图 3-46）应用中非常统一和谐且易于识别。

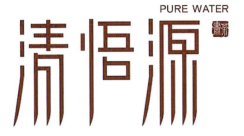

图3-45　清悟源品牌字体设计

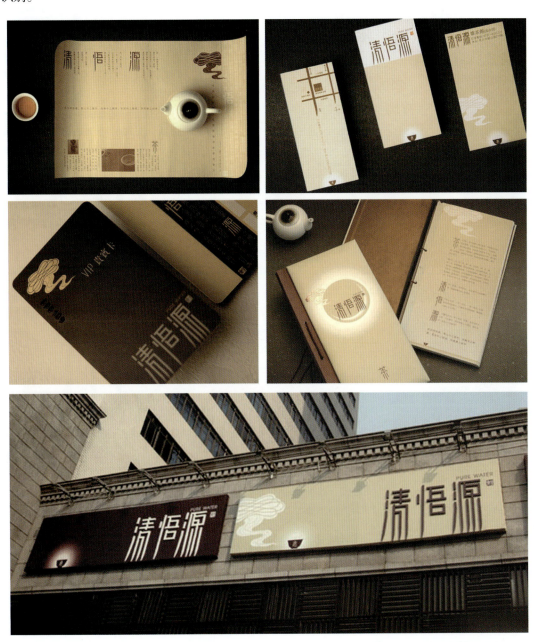

图3-46　清悟源品牌形象VI设计

3.3 字体的设计方法

3.3.1 字体外形的变形设计

根据字体的内涵,首先确定字体的整体外形特征,打破文字方格的标准字框或方正的排列形式,使其适应于基本的几何形(三角形、梯形、圆弧形、波浪形等)或不规则形等,在排列上可采取横排、竖排,或者作斜形、放射、渐变等形式;还可以根据字的形与意,结合典型的具体事物,创造不同个性的字体(见图3-47～图3-50),准确传达企业、机构、商品等的性质和个性风貌。

图3-47 圆形字体设计

图3-48 方形字体设计

图3-49 不规则形字体设计(设计者:谭雨欣)

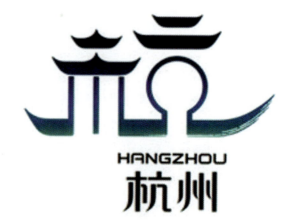

图3-50 具象抽象形字体设计

3.3.2 字体结构的变形设计

根据文字内容打破文字习惯的结构特征,可以改变某个单独字体的空间布局,也可以有意识地改变多个文字的空间布局,即有意识地把字进行拉伸、压扁、夸大、缩小或者移动位置以及改变字的重心和排列方向等(见图3-51～图3-54)。创造变化,使文字产生视觉的新奇感,注意保证文字的可识别性。

图3-51　字体向下拉伸设计

图3-52　字体向上拉伸设计

图3-53　字体拉伸设计

图3-54　改变字体排列方式设计

3.3.3　字体笔画的变形设计

字体的外形和结构确定好后,就开始进行基本笔画的设计。笔画作为文字最小的组成单位,是字体设计特征最为直观的表现。笔画设计的主要对象是点、撇、捺、挑、钩等副笔画,它们的变化灵活多样,而横竖的变化较少,一般只在笔画的长短粗细上稍做变化。因此,掌握好笔画的变化,主要是注意副笔画的变化。在笔画变化中,还要注意一定的规律和协调一致,不能变得过分繁杂或形态太多;否则,会造成五花八门、花里胡哨、识别性弱,反而使人感到厌烦,失去了字体设计的意义。常用的笔画设计方法如下。

1. 笔画替换法

笔画替换法是根据文字的内容含义,用某一形象替代字体的某个部分或某一笔画,这些形象或写实或夸张,或将文字的局部替换,使文字的内涵外露(见图3-55和图3-56),在形象和感官上都增添了一定的艺术感染力。

2. 笔画连接法

笔画连接是字体设计中比较常用的形式,即将可共同利用的笔画提取出来连接在一起,共用一个笔画(见图3-57～图3-60)。连笔的思维方式可以归总到减少笔画里,无论是两笔合一、中线合一,还是一笔写到底,

从笔画上来看就是减少了笔画。字与字的连接能打破方块字的制约,重新组合成为活泼美观、字形连贯统一的新形态。

图3-55 "善食汇"字体设计(设计者:董敏珊)

图3-56 "仙音琴行"字体设计(设计者:董敏珊)

图3-57 "真情鲜花网"字体设计(设计者:董敏珊)

图3-58 "装起全世界"字体设计(设计者:谭雨欣)

图3-59 "决战高考"字体设计(设计者:陆颖贤)

图3-60 "网印"字体设计(设计者:邓俊轩)

3. 笔画共用法

笔画的共用是相同或相近的笔画共一笔也可以是多笔；还可以是两个或两个以上不同汉字之间，通过相同特点的笔画共用产生共生的效果。笔画共用可以删掉特征相似的笔画，简化字的结构，使整体看起来更简洁，给人更多想象的空间。图 3-61 所示为"自由自在"字体设计，左边"自"的右边竖和"由"的左边竖共用，"由"的右边竖和中间"自"的左边竖共用，合二为一，删减相同的竖笔画，形成新的字体符号，整体看起来更"透气"。图 3-62 所示为"叛逆"字体设计，"叛"字右边和"逆"字左边共用。整体看起来更紧凑。笔画的连接在某些时候也可以称为笔画共用，笔画的共用有时也可以是笔画的借用。

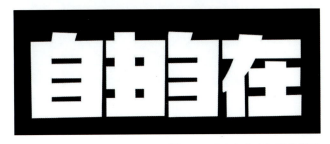

图3-61 "自由自在"字体设计

图3-62 "叛逆"字体设计

4. 笔画断开法

笔画断开法是把字的一些笔画断开，但前提是要在能识别的情况下适当断开，以免弄巧成拙，让字辨识度下降或美感消失。常用的断笔思路有闭合笔画有意断开和笔画连接处断开，还有十字交叉的笔画，适当断开会有打破拘束感。闭合的笔画如"口""日"等常作断开处理，具体根据字的结构和设计风格断开不同的部位，断开的缺口大小也随机应变，不一而足。连接的笔画如"丁""月"等有"丁"字连接的笔画，十字交叉的笔画如"草""花""本"等都可以适当断开。有些笔画可能不是连接或封闭的，但为了字体结构的需要或风格的凸显，可以根据该笔画周围笔画的特点而适当断开处理，这种手法往往能产生很好的视觉效果（见图 3-63～图 3-66）。但前提是要在能识别的情况下适当断开，从而展现出其特点。

图3-63 南山社区诊疗所标志（设计者：董敏珊）

图3-64 咪朋猫友标志（设计者：谭雨欣）

图3-65 植书网标志（设计者：郭思琳）

图3-66 模匠社标志（设计者：谭雨欣）

5. 笔画尖角法

笔画尖角法即根据文字内容的需要,把字的角变成直尖、弯尖、斜尖、卷尖,可以是竖的角,可以是横的角,这样文字看起来会比较硬朗、有力量感。如图3-67所示,电影《战狼2》名称字体设计就采用了笔画尖角的设计方法,将字体的转角和笔画末端锋利化处理,字体颜色都采用的刀刃质感的金属色,并且个别笔画用了子弹、匕首等元素替换,整体带给人一种战争的冷酷、锋锐、凌厉的感觉,非常贴合《战狼》这部电影的主题气质。图3-68所示的"男人帮"字体尖角设计也非常有男性味道。

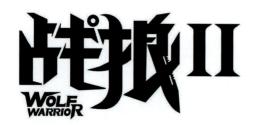

图3-67 "战狼Ⅱ"字体设计

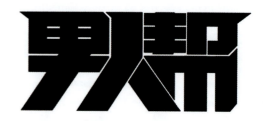

图3-68 "男人帮"字体设计

6. 笔画圆弧或者卷叶法

笔画圆弧法即把直线拉成圆弧,或者角用圆处理(见图3-69);笔画卷叶法把所有字的最左或最右的横或竖或点卷起来(见图3-70),可以让字体俏皮可爱。

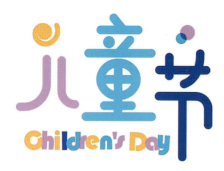

图3-69 "儿童节"字体设计

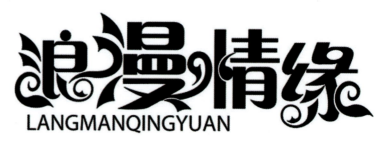

图3-70 "浪漫情缘"字体设计

3.3.4 字体立体设计

字体立体设计是在二维的文字上运用透视、浮雕、阴影、折叠等手法(见图3-71和图3-72)创造视觉上的立体幻象,使文字更具冲击力。

图3-71 立体阿拉伯数字字体设计

图3-72 "创意设计"字体设计

3.3.5 字内装饰设计方法

1. 肌理法

字体肌理设计是根据文字内容对字形用点、线、面、图案、纹理等进行填充的装饰设计（见图3-73和图3-74）。

图3-73 "礼"字体设计

图3-74 "2018"字体设计

2. 高光法

字体高光法装饰设计是在字的内部增加一些高光，可以增加字体的立体感（见图3-75和图3-76）。

图3-75 "宝宝乐"字体设计

图3-76 "优优超甜的"字体设计

3.3.6 字外装饰设计方法

1. 描边法

描边装饰方法就是在字的外围加线框，可以突出和强调字体，由于线有实线、虚线、曲线、直线、单线、双线和多线等，所以描边的具体运用也可以根据内容灵活多变（见图3-77和图3-78）。

图3-77 "美颜坊"字体设计

图3-78 "奋斗的青春最美丽"字体设计

2. 背景装饰法

在设计好的基础字形周围添加放射线、波点等几何形或者花型、图案等来烘托气氛,对字体含义的表达起到辅助作用(见图3-79和图3-80)。

图3-79 "肥皂剧"字体设计

图3-80 "爸爸去哪儿"字体设计

当然,在设计实践中,每种设计方法并不是独立存在的,而应根据设计实际需要,灵活地综合运用所学设计方法。

3.4 字体设计实例

3.4.1 案例1 三水教育局会徽设计

设计单位:佛山市三水区工业中等专业学校。

设计指导:李唐昭。

设计者:李唐昭、林正杰。

字体:定制字体,以方正粗倩简体为基础。

颜色:黄绿色调。

设计背景:为了更好地进行新闻宣传工作,加强门户网站、政务微博等媒体建设,佛山市三水区教育局邀请我校为其进行标志设计。三水因西江、北江、绥江在境内汇流而得名。

创意构思:通过前期调查分析相关资料和设计联想构思,确定标志采用图文结合的方式表现,标志设计从关键词"三水""教育"的文字及含义出发,三水拼音首字母S,并且分成三段交汇贯穿,代表三江汇流,体现三水教育的地域特色;运用教育首字母jy设计成师生共同托起明天的太阳,标准字体以方正粗倩简体为基础,进行笔画的连接与断开设计,整个标志造型是一本翻开的书、知识的载体、教育的源泉,色彩运用绿色调,象征三水教育事业的健康发展(见图3-81)。

3.4.2 案例2 摄影专家讲座海报设计

设计单位:佛山市三水区工业中等专业学校。

设计指导:李唐昭。

设计者:梁永鑫。

字体:定制字体,以幼圆为基础。

颜色:金黄、黑色调。

设计背景：为了扩大校运会在学生中的影响力和感染力，经学校研究，决定组织人员制作关于校运会过程的视频（或电子相册），在校运会期间的晚修课播放，并特邀请摄影专家卢冠东先生来讲座辅导。请同学们设计一张宣传海报，要求：广告语自拟，必须有讲座专家姓名和简介、讲座时间和地点。

创意构思：广告语为"专家引领，力促成长"，运用笔画连接共用的方法意指知识经验的交流共享，点和细线装饰以及字体拉伸的设计象征专家的指引、知识的延伸，色彩用黄色，是对专家荣誉的凸显（见图3-82）。日期11.09采用线的设计手法，圆圈似光圈，直线似光线，突出讲座主题。

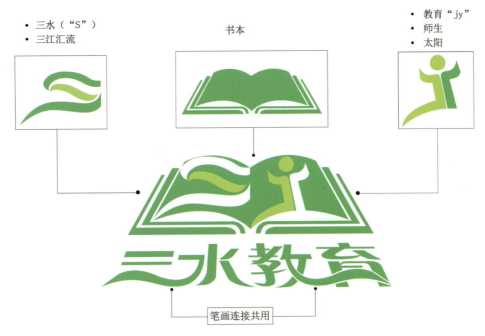

图3-81　三水教育局标志图形及标准字体设计

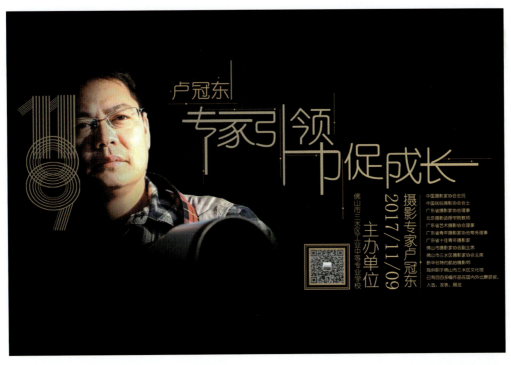

图3-82　主题海报设计

3.5 项目4 "个人形象"品牌字体设计

1. 任务描述

根据自己的名字进行个人形象品牌字体设计。

2. 任务要求

（1）突出自己个性，有一定的识别性和艺术内涵。
（2）在 A4 大小的纸上完成手绘草图不少于 3 款，正稿 1 款，并进行排版。
（3）电子文件 1 份，终稿的大小为 A4 纸张，格式为 JPG，模式为 CMYK，分辨率为 300dpi。
（4）电子文件的提交——文件夹命名为"班级 – 学号 – 姓名"。

3. 任务实施

（1）要求学生用课内 2 节课时间收集相关设计资料，并画好草图，教师根据设计草图提出修改意见，让学生课后继续修改，直至达到设计的要求。
（2）在课堂上分两部分操作，一部分通过设计草图的学生可以直接上机操作；另一部分设计稿没通过的学生要在本节课内完成，并在规定时间内利用课外时间完成上机操作。
（3）以个人为单位，分别汇报自己完成的设计效果。

4. 设计作品欣赏

设计作品如图 3-83～图 3-86 所示。

图3-83 "梁咏欣"字体设计（设计者：梁咏欣）

图3-84 "彭子玲"字体设计（设计者：彭子玲）

图3-85 "杜楚君"字体设计（设计者：杜楚君）

图3-86 "静"字体设计（设计者：刘美静）

3.6 项目5 "百家姓"字体设计

1. 任务描述

在规定时间内（建议课内和课外加起来一周时间）完成"百家姓"字体设计。

2. 任务要求

（1）兼具识别性、艺术性、统一性和延展性。
（2）在 A4 大小的纸上完成"百家姓"的手绘草图设计，并进行排版。
（3）电子文件 1 份，海报设计 1 份，规格为 A3 纸大小，应用设计内容和尺寸自拟。
（4）电子文件终稿的格式为 JPG，模式为 CMYK，分辨率为 300dpi。
（5）电子文件的提交——文件夹命名为"班级－学号－姓名"。

3. 任务实施

（1）要求学生用课内 2 节课时间收集相关设计资料，并画好草图，教师根据设计草图提出修改意见，让学生课后继续修改，直至达到设计的要求。
（2）在课堂上分两部分操作，一部分通过设计草图的学生可以直接上机操作；另一部分设计稿没通过的学生要在本节课内完成，并在规定时间内利用课外时间完成上机操作。
（3）以小组为单位，让小组成员分别汇报自己完成的设计效果。

4. 设计作品欣赏

设计作品如图 3-87～图 3-92 所示。

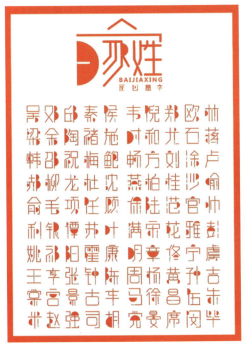

图3-87　百家姓字体设计（设计者：谭雨欣、卢卓妍、廖诗韵）

图3-88　百家姓字体海报应用设计（设计者：谭雨欣、卢卓妍、廖诗韵）

图3-89 百家姓字体应用设计(设计者:谭雨欣、卢卓妍、廖诗韵)

图3-90 百家姓字体设计(设计者:张静、陈子杰、陆晓明)

图3-91 百家姓字体海报应用设计(设计者:张静、陈子杰、陆晓明)

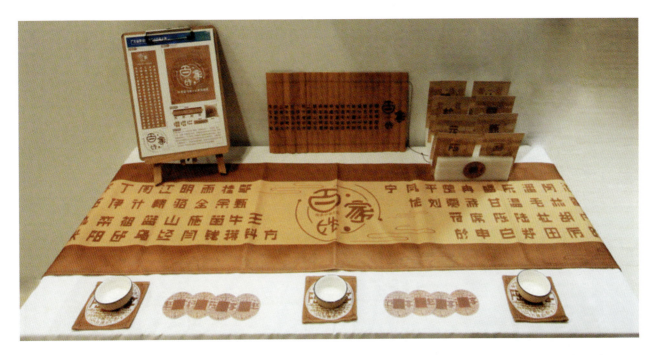

图3-92 百家姓字体系列应用设计（设计者：张静、陈子杰、陆晓明）

3.7 项目6 "主题字或者广告语"字体设计

1. 任务描述

在规定时间内（建议课内和课外加起来一周时间）完成至少3条"广告语"字体设计。

2. 任务要求

（1）主题字或者广告语内容自拟，但必须健康、积极、向上，字体设计突出主题，有视觉冲击力和感染力。

（2）电子文件3份，尺寸为A4纸大小，格式为AI和JPG，色彩模式为RGB，分辨率为300dpi。

（3）电子文件的提交——文件夹命名为"班级-学号-姓名"。

3. 任务实施

（1）要求学生用课内2节课时间收集相关设计资料，并画好草图，教师根据设计草图提出修改意见，让学生课后回去修改，直至达到设计的要求。

（2）在课堂上分两部分操作，一部分通过设计草图的学生可以直接上机操作；另一部分设计稿没通过的学生要在本节课内完成，并在规定时间内利用课外时间完成上机操作。

（3）以小组为单位，让小组成员分别汇报自己独立完成的设计效果。

4. 设计作品欣赏

设计作品如图3-93~图3-95所示。

图3-93 校园艺术节主题字体"超级……家"设计（设计者：谭雨欣）

图3-94　广告语"我们学设计，我们……"字体设计（设计者：陆颖贤）

图3-95　广告语"我们学设计，我们……"字体设计（设计者：陈丽玲）

VI DESIGN

第 4 章
企业 VI 设计实例

导语：VI（Visual Identity）设计即视觉识别设计，它是以标志、标准字、标准色、辅助图形为核心展开的完整的、系统的视觉表达体系。将企业理念、企业文化、服务内容、企业规范等抽象概念转换为具体符号，塑造出独特的企业形象。在 VI 设计中，视觉识别设计最具传播力和感染力，最容易被公众接受，具有重要意义。

4.1 案例分析——歌丽芙品牌VI设计

品牌名称："歌丽芙"用美丽的花诠释欧式简约生活品位，并谱写出时尚生活的美丽乐章。

品牌故事：歌丽芙（Grow Leaf）——源自素有"欧洲花园"之称的荷兰。总部位于阿姆斯特丹郊外的阿斯米尔（Aalsmeer）小镇，与欧洲顶级的花艺家居研究所合作，共同研究及生产高端的仿真花及家居饰品，产品销售网络遍布欧美及世界各地，享誉全球，引领国际花艺行业时尚潮流。

歌丽芙一直追求荷兰郁金香光彩夺目、高贵圣洁的形象，产品集时尚与空间动感于一体，在技术上保持高贵、华丽的唯美设计路线，做工精细，不仅使花儿的色泽保持时间长，在花朵质感及触感上更做到如同真花一般，迎合大众对花本身的感官审美品位，在世界各地其仿真花技术享有极高的声誉，为世界知名的花艺品牌之一。

1994年，歌丽芙在中国投资建立生产基地，正式进入中国市场。引入荷兰及欧美高品位的花艺、家居饰品等产品，给予人们一种欧式文化及家居环境的全新体验，诠释欧式简约生活品位，品质与艺术情调兼具。由于其有着欧洲的简约浪漫风格，使歌丽芙在中国迈入一个新的里程碑。

此后，歌丽芙逐步在中国各地建立"欧式生活体验馆"，给人们带来国际化高品质的生活体验及欧式高端花艺的享受。

品牌定义：欧式国际化、时尚感、故事性、高贵典雅、唯美艺术、高品位

4.1.1 歌丽芙品牌VI基础系统设计

VI 设计的基本要素系统严格规定了标志图形标识、中英文字体形、标准色彩、企业象征图案及其组合形式，从根本上规范了企业的视觉基本要素，基本要素系统是企业形象的核心部分，企业基本要素系统包括企业名称、企业标志、企业标准字、标准色彩、象征图案、组合应用和企业标语口号等。

1. 标志设计

标志是 VI 整体的灵魂，具有很强的视觉识别性，是企业经营理念的抽象表现，是视觉传达中最重要的元素，赋予企业特定的意义，它强调了作为企业的独立性及品牌性的作用。同时标志也创造着重要的信息价值，企业标志通过简练的造型、生动的形象传达企业的理念、产品特性等信息。标志的设计不仅要具有强烈的视觉冲击力，而且要表达出独特的个性和时代感，必须广泛地适应各种媒体、各种材料及各种用品的制作。

图 4-1 所示是歌丽芙品牌标志。该标志由英文 grow leaf 及中文"歌丽芙"组成，中间字母 o 变形为一朵花形，又似欧式的装饰图案，寓意品牌源自素有"欧洲花园"之称的荷兰，体现了品牌以花艺为主业的产品属性，集时尚与

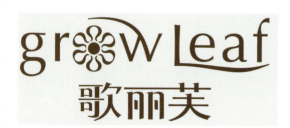

图4-1 歌丽芙标志

空间动感于一体,蕴含着品牌发展欣欣向荣,充满激情及活力。整体标志柔美时尚,极具国际化特征。

2. 标志标准化制图规范

图4-2所示是歌丽芙标志标准化制图规范,图4-3所示是标志最小尺寸及保护空间,不正确地使用标志将会使公众对企业(或品牌)的认识产生混乱,从而削弱或损害企业(或品牌)形象,因此标志制作的规范极为重要。规范图严格规定了标志制作的规格和各部分的比例关系,制作时应严格遵循它。

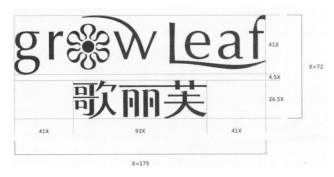

图4-2　歌丽芙标志标准化制图规范

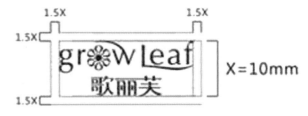

图4-3　歌丽芙标志最小尺寸及保护空间

3. 标志方格标示法制图规范

企业标志要以固定不变的标准原型在VI设计形态中应用,设计时必须绘制出标准的比例图,并表达出标志的轮廓、线条、距离等精密的数值。其制图可采用方格标示法、比例标示法、多圆弧角度标示法,以便标志在放大或缩小时能精确地描绘和准确复制。图4-4所示是歌丽芙标志方格标示法制图规范,在使用时应严格遵照此制图规范。

图4-4　歌丽芙标志方格标示法制图规范

4. 标志中英文(横式)组合及标准化制图规范

限制区域和最小尺寸,严格规定标志图形和中英文的组合关系,是标志应用规范的基础,其中位置大小、比例关系必须严格遵循规范。图4-5所示是歌丽芙标志中英文(模式)组合及标准化制图规范。标准制图方法是将标准字配置在适宜的方格或斜格中,并表明字体的高、宽尺寸和角度等位置关系。

5. 品牌标准字体、方格制图法

企业的标准字体包括中文、英文、阿拉伯数字或其他文字字体,标准字体是根据企业名称、企业口号等来进

行设计的。标准字体的选用要有明确的说明性,直接传达企业、品牌的名称并强化企业形象和品牌诉求力。可根据使用方面的不同,采用企业的全称或简称来确定,字体的设计要求字形正确、富于美感并易于识读,在字体的线条粗细处理和笔画结构上要尽量清晰、简化和富有装饰感。在设计时要考虑字体与标志在组合时的协调统一,对字距和造型要作周密的规划,注意字体的系统性和延展性,以适于各种媒体和不同材料的制作,适于各种物品大小尺寸的应用。企业标准字体的笔画、结构和字形的设计也可体现企业精神、经营理念和产品特性,其标准制图方法是将标准字配置在适宜的方格或斜格中,并表明字体的高、宽尺寸和角度等位置关系。图4-6所示是歌丽芙品牌标准字体和方格制图规范。

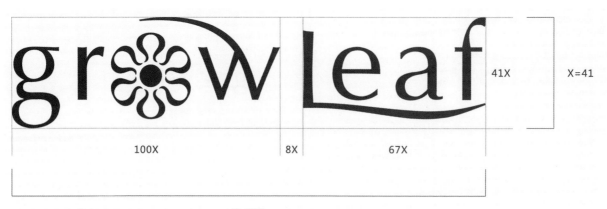

限制区域和最小尺寸,严格规定标志和中文的组合关系是标志应用规范的基础,其中位置大小、比例关系必须严格遵循以下规范。

注:"X"代表一个计量单位

方格图主要用于快速绘制出准确的歌丽芙标志,从相等的单位中得以了解标志的造型比例,线条组合,空间距离等相关关系,确保标志要素在任何场合的正确再现。

注:"A(a)"代表一个计量单位

图4-5 歌丽芙标志中英文(横式)组合及标准化制图规范

图4-6 歌丽芙品牌标准字体和方格制图规范

6. 标志中英文全称标准字组合、标准化制图规范

为适应不同场合、环境、工艺材料、尺寸范围的需要,把标识、辅助中文、企业全称中英文等元素进行多种组合,使其视觉形象在不同情况下的传播效果始终保持统一性。图4-7所示是歌丽芙标志中英文全称标准字组合、标准化制图规范;图4-8所示是歌丽芙中英文全称标准字体、方格制图规范;图4-9所示是歌丽芙广告语中英文标准字体、方格制图规范,使用时请严格遵循本规范绘制。

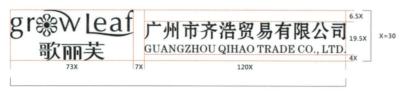

限制区域和最小尺寸,严格规定标志和中文的组合关系是标志应用规范的基础,其中位置大小、比例关系必须严格遵循以下规范。

注： X 代表一个计量单位

方格图主要用于快速绘制出准确的歌丽芙标志,从相等的单位中得以了解标志的造型比例、线条组合、空间距离等相关关系,确保标志要素在任何场合的正确再现。

注： A(a) 代表一个计量单位

图4-7　歌丽芙标志中英文全称标准字组合、标准化制图规范

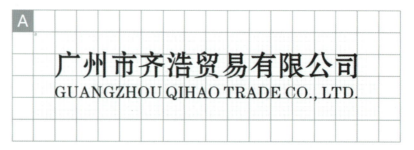

方格图主要用于快速绘制出准确的企业全称标准中英文字体,从相等的单位中得以了解标志的造型比例、线条组合、空间距离等相关关系,确保标志要素在任何场合的正确再现。

注： A(a) 代表一个计量单位

图4-8　歌丽芙中英文全称标准字体、方格制图规范

※ 广告语标准中文字体（方正宋黑(简体)）

开启美丽之旅

※ 广告语标准英文字体（方正宋黑(简体)）

To Start The Wonderful Journey

※ 广告语组合标准制图

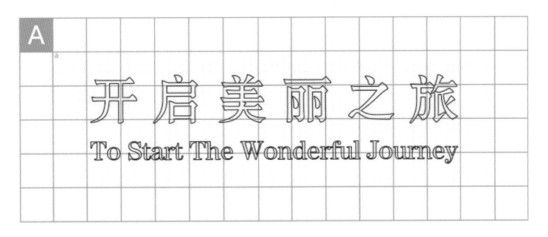

方格图主要用于快速绘制出准确的企业全称标准中英文字体，从相等的单位中得以了解标志的造型比例
线条组合、空间距离等相关关系，确保标志要素在任何场合的正确再现

注： A(a) 代表一个计量单位

图4-9　歌丽芙广告语中英文标准字体、方格制图规范

7. 标准色

企业标准色彩是指企业为塑造独特的企业形象而确定的某一特定的色彩或一组色彩系统，运用在所有的视觉传达设计上，用以强化刺激，增强对企业的识别。色彩是人的视觉最先感知的，以色彩吸引人的注意是企业对外媒信息的主要手段之一。企业标准色的确定要根据企业的行业属性，突出企业与同行的差别，并创造出与众不同的色彩效果，标准色的选用是以国际标准色为标准的，企业的标准色使用不宜过多。主色调与辅助色共同构成企业的标准色彩，辅助色主要用于衬托表现核心基础要素，它在一定程度上消除了主色调在应用中的单调感，使企业用色更加丰富、协调。图4-10和图4-11分别是歌丽芙的主要色彩构成体系和辅助色彩构成体系。

92　VI设计项目实例教程

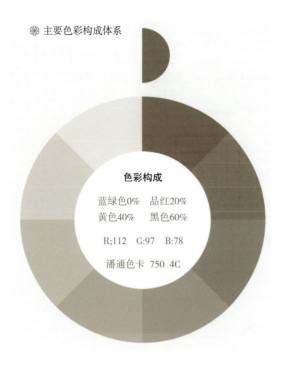

图4-10　歌丽芙企业主要色彩构成体系

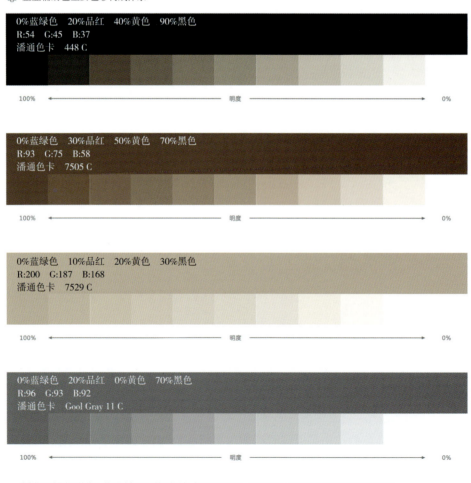

图4-11　歌丽芙企业辅助色彩构成体系

8. 标志背景色、反白等使用规范

为使标志在不同明度、不同色系的环境背景下能清晰辨认,在执行过程中如出现背景环境与标志颜色过于接近时应采用标志反白规范,图4-12～图4-18所示是歌丽芙标志背景色使用规范及反白等使用规范,请务必严格参照相关规范执行,以达到标志应用的最佳效果。

0%蓝绿色　0%品红
0%黄色　　0%黑色

R:255　G:255　B:255
潘通色卡 Trans.White

0%蓝绿色　0%品红
0%黄色　　100%黑色

R:31　G:26　B:23
潘通色卡 Proccess Black C

0%蓝绿色　0%品红
0%黄色　　50%黑色

R:131　G:130　B:129
潘通色卡 Gool Gray 9 C

0%蓝绿色　20%品红
40%黄色　　60%黑色

R:112　G:97　B:78
潘通色卡 750 4C

100%蓝绿色　0%品红
100%黄色　　60%黑色

R:68　G:145　B:108
潘通色卡 556 C

0%蓝绿色　20%品红
60%黄色　　20%黑色

R:192　G:160　B:98
潘通色卡 465 C

图4-12　歌丽芙标志背景色使用规范

94　VI设计项目实例教程

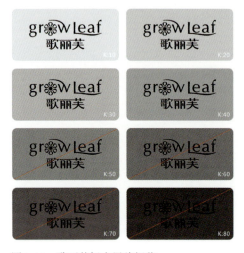

图4-13　歌丽芙标志墨稿规范

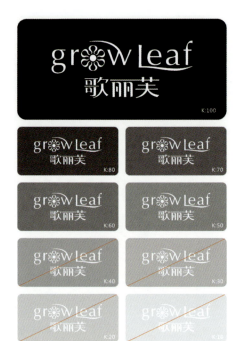

图4-14　歌丽芙标志反白规范

全色版本
在传播系统中，请尽可能使用品牌标志的全色版本。全色版本的标志适用的传播媒介包括印刷品，电视广告，附带品和电子媒体等。

黑色版本
整个品牌标志将用一种纯色表示，不掺入其他颜色。单色黑标志仅在特殊情况下使用，如传真纸等。

金色版本、银色版本
在一些特殊情况下，或当因制作工艺等原因无法应用或表现全色标志时，则可使用如图所示的形式采用烫金烫银或印专色的工艺表现。

除以上四种颜色外，品牌标志不允许使用其他颜色。

❋ 全色版本

❋ 黑色版本

❋ 金色版本

❋ 银色版本

图4-15　歌丽芙标志特定色彩效果展示1

※ 标志烫金

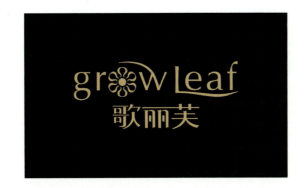

※ 标志烫银

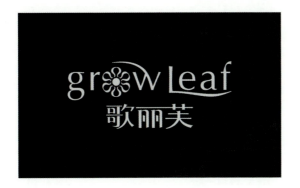

图4-16 歌丽芙标志特定色彩效果展示2

图4-17 歌丽芙标志与背景明暗关系

※ 禁用范例

图4-18 歌丽芙标志禁止使用组合排列规范

图4-19 歌丽芙辅助图形

9. 辅助图形及标准制图规范

辅助图形是视觉识别设计要素的延伸和发展,与标志、标准字体、标准色保持宾主、互补、衬托的关系,是设计要素中的辅助符号,主要适用于各种宣传媒体装饰画面,加强企业形象的诉求力,视觉识别设计的意义更丰富、更具完整性和可识别性。图4-19所示是歌丽芙的辅助图形,像一朵盛开的郁金香,蕴含了品牌源自荷兰及以花艺为主业的产品属性;同时,这个辅助图形又酷似欧美图腾的装饰纹饰,激情的太阳给人类带来温暖、光明和活力,寓意品牌给人们带来唯美的艺术享受。

10. 辅助图形标准化制图及应用规范

辅助图形在对外宣传上起到加深品牌印象的重要作用,制作时须严格按规范执行,避免产生不良负面效果。图 4-20 和图 4-21 所示是辅助图形标准制图及应用规范。

图4-20　歌丽芙辅助图形标准化制图规范

图4-21　歌丽芙辅助图形应用规范

4.1.2 歌丽芙品牌VI应用系统设计

当企业视觉识别中的基本要素（标志、标准字、标准色、辅助图形等）被确定后，就要充分应用这些基本要素开发各应用项目。VI各视觉设计要素的应用系统因企业规模、产品内容不同而有不同的应用形式。当各种视觉设计要素在各应用项目上的组合关系确定后，就应严格地固定下来，以达到通过统一性、系统化来加强视觉诉求力的作用。歌丽芙VI应用系统设计大致有以下内容。

1. 办公用品设计

办公事务用品的设计制作应充分体现出强烈的统一性和规范化，表现出企业的精神。其设计方案应严格规定办公用品形式，以标志、文字格式、色彩套数及所有尺寸为依据，形成办公事务用品严肃、完整、精确和统一规范的格式，给人一种全新的感受并表现出企业的风格，同时也展示出现代办公的高度集中和现代企业文化向各领域渗透传播的趋势。图4-22～图4-33是歌丽芙的办公事务用品设计规范，包括办公桌牌、信封、信纸、传真纸、文件夹、档案袋、文件袋、CD封套/光盘封面设计、订书机、透明胶座、商务用笔、公文包、旅行包、名片等设计规范，在使用时应严格按照相关规范使用。

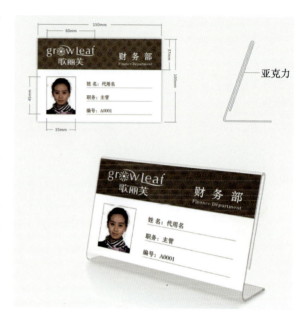

图4-22　歌丽芙办公桌牌设计规范

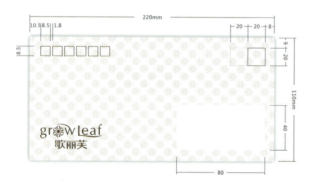

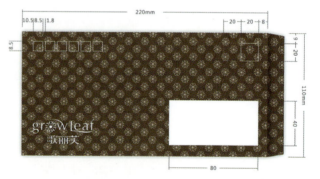

图4-23　歌丽芙信封（横开口）设计规范　　　　图4-24　歌丽芙信封（竖开口）设计规范

图4-25 歌丽芙信纸设计规范

图4-26 歌丽芙传真纸设计规范

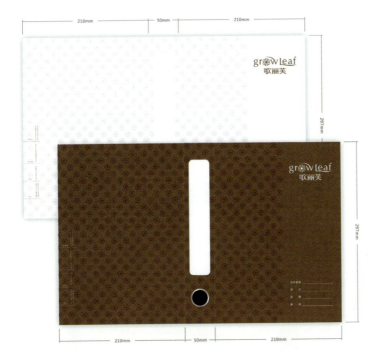

图4-27 歌丽芙文件夹设计规范

图4-28 歌丽芙档案袋设计规范

图4-29　歌丽芙文件袋设计规范

图4-30　歌丽芙CD封套/光盘封面设计规范

图4-31　歌丽芙订书机、透明胶座、商务用笔设计规范

图4-32　歌丽芙公文包、旅行包设计规范

图4-33　歌丽芙名片设计规范

◆ 知识延展　名片制作流程

小小名片，看似简单，制作起来却是相当麻烦的，它要经过以下6道工序才能到客户手中。

（1）印刷方式。要印刷名片，首先必须确定名片的印刷方式，因为不同的印刷方式将决定使用不同的名片载体，同时也影响着名片的印刷价格。常见的有数码名片、胶印名片和特种名片。

（2）印刷次数。选择好名片印刷的方式，还必须对名片的印刷次数进行选择。同时，还需对名片印刷是单面还是双面进行选择。

（3）名片内容。确定名片上所要印刷的内容。名片信息主要由文字、图片（图案）、单位标志所构成，数码信息也是其中的一种，但不能构成名片的主流。

（4）名片设计。根据内容信息确定名片的设计风格。

（5）名片印刷。目前主要有3种类型：最简单为激光打印，其次为胶印，丝网印刷最复杂。当前激光打印和胶印被广泛使用，丝网印刷使用则相对较少。

（6）后期加工。名片后期加工主要用名片纸，由于其幅面大、纸张薄而不能立即使用，还需进行塑封、切卡、烫金、起鼓、压痕、模切、装盒等。随着社会的发展，应客户的需要，还出现了不同于烫金名片的仿金名片。

◆ 知识延展　名片使用礼仪

（1）名片不仅要有，而且要随身携带。

（2）名片不可随意涂改。如果号码或者职务等信息发生变更要及时更换新的名片。

（3）名片上不提供私宅电话，涉外礼仪是讲究保护个人隐私的。

（4）名片不要写上两个以上的头衔。如果是多个头衔的人，可以设计多种名片，对不同的交往对象，强调自己不同身份时可使用不同的名片。

(5) 索取名片时要注意技巧。名片交换的礼仪是：职位低的人首先把名片递给职位高的人；索要名片最好不要采取直白的表达。

2. 服装服饰设计

整洁、高雅、统一设计的企业服装服饰可以提高企业员工对企业的归属感、荣誉感和主人翁意识，改变员工的精神面貌，促进工作效率的提高，并加强员工的纪律性和提高对企业的责任心，能有效提高企业内部管理的整体观念，激发员工对企业VI的理解和参与，创造统一的对外环境，对外是企业（或品牌）形象的展示。企业服装服饰设计应严格区分出工作范围、工作性质和特点，设计符合不同岗位的着装，主要有经理制服、管理人员制服、员工制服、礼仪制服、文化衬衫、领带、工作帽、胸卡等。

图4-34～图4-43所示是歌丽芙制服、T恤、帽子、袖章、徽章、领带、围巾等设计规范。

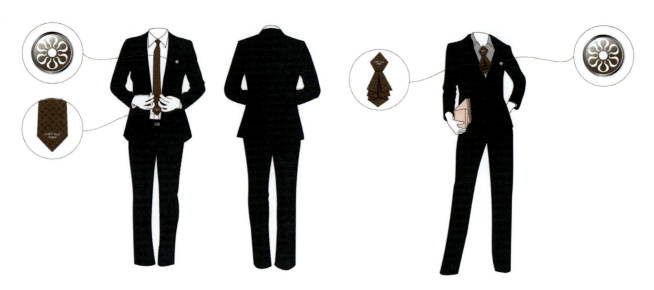

图4-34 歌丽芙男装管理层制服（秋装）设计规范　　图4-35 歌丽芙女装管理层制服（秋装）设计规范

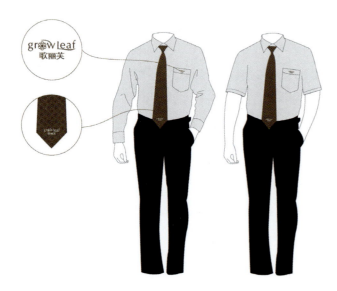 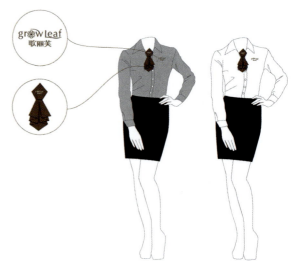

图4-36 歌丽芙男装管理层制服（夏装）设计规范　　图4-37 歌丽芙女装管理层制服（夏装）设计规范

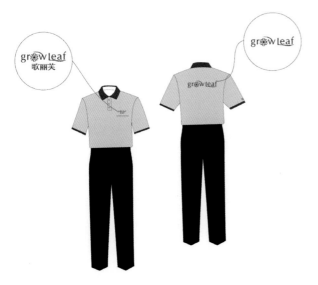

图4-38 歌丽芙普通员工制服（夏装）设计规范

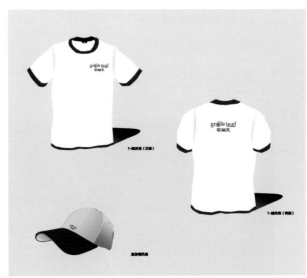

图4-39 歌丽芙T恤、帽子设计规范（计算机绣花标志）

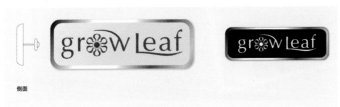

图4-40 歌丽芙袖章设计规范（大小：50mm×17mm；材质：不锈钢或铝板；工艺：腐蚀边线）

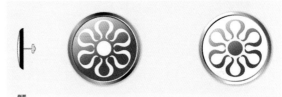

图4-41 歌丽芙徽章设计规范（大小：30mm×30mm；材质：不锈钢或铝板；工艺：腐蚀边线）

图4-42 歌丽芙领带设计规范

图4-43 歌丽芙围巾设计规范

3. 企业环境设计

企业环境设计时应把企业识别标志贯穿于企业室内环境之中,从根本上塑造、渲染、传播企业识别形象,并充分体现企业形象的统一性。图4-44～图4-50所示是歌丽芙的环境设计,主要包括品牌体验馆全景效果图、各部门标识、公共标识、公共信息标识设计以及桌旗、玻璃门色带、品牌形象墙等设计规范。

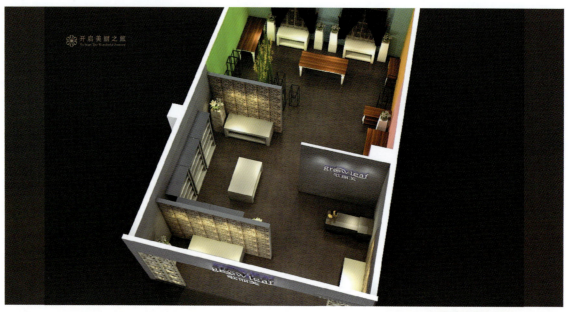

品牌体验馆全景图

图4-44　歌丽芙体验馆全景效果图设计

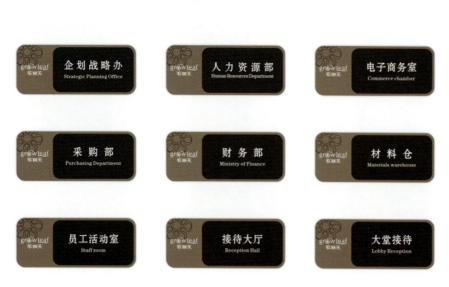

图4-45　歌丽芙各部门标识设计规范

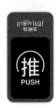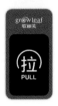

图4-46　歌丽芙公共标识牌设计规范

◎ 提示牌、警示牌

图4-47　歌丽芙公共信息牌设计规范

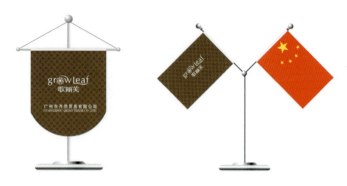

图4-48　歌丽芙桌旗设计规范

图4-49　歌丽芙玻璃门色带装饰设计规范

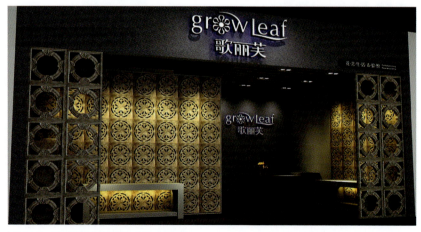

图4-50　歌丽芙品牌形象墙设计规范

4.2 项目7 "优选100" VI设计

1. 任务描述

在规定时间内（建议课内外加起来1周时间）完成"优选100"VI设计。

2. 任务要求

（1）设计要求突出行业属性，基础系统和应用系统设计和谐统一。
（2）电子文件规格为A4纸大小。
（3）电子文件终稿的格式为JPG，模式为CMYK，分辨率为300dpi。
（4）电子文件的提交——文件夹命名为"班级－学号－姓名"。

3. 任务实施

（1）要求学生收集相关设计资料并画好草图，教师根据设计草图提出修改意见，让学生课后继续修改，直至达到设计的要求。
（2）一部分通过设计草图的学生可以直接上机操作；另一部分设计稿没通过的学生要在本节课内完成，并在规定时间内利用课外时间完成上机操作。
（3）以小组为单位，让小组成员分别汇报自己完成的设计效果。

4. 设计作品欣赏

优秀设计作品如图4-51～图4-84所示，设计者为李唐昭。

图4-51 "优选100"VI手册封面设计

图4-52 "优选100"公司标志内涵诠释设计

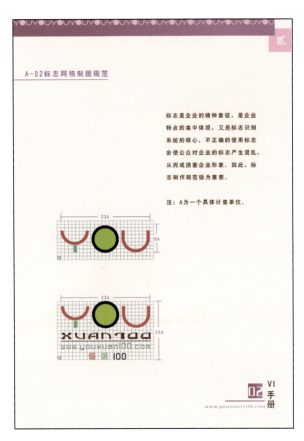

图4-53 "优选100"标志网格制图规范

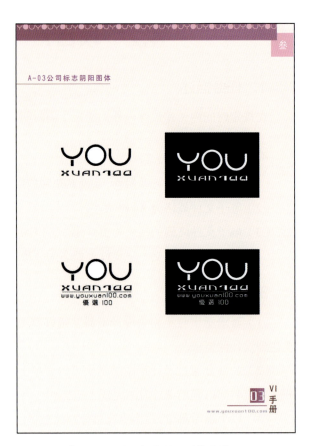

图4-54 "优选100"公司标志阴阳图体设计

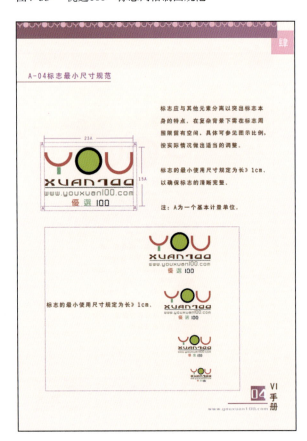

图4-55 "优选100"标志最小尺寸规范

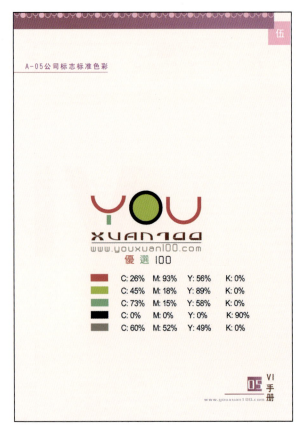

图4-56 "优选100"公司标志标准色彩

图4-57 "优选100"公司标志辅助色彩

图4-58 "优选100"公司标志透明规范

图4-59 "优选100"公司标志禁用规范

图4-60 "优选100"标志印刷中文字体

图4-61 "优选100"标志印刷英文字体

图4-62 "优选100"标志全称中文字体

图4-63 "优选100"公司全称英文字体

图4-64 "优选100"公司标志辅助图形

第4章 企业VI设计实例 111

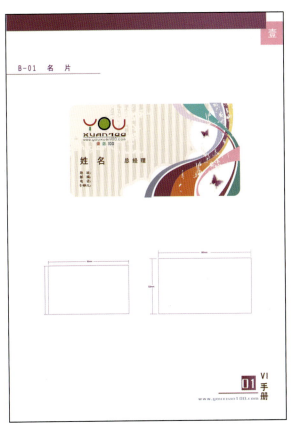

图4-65 "优选100"名片设计

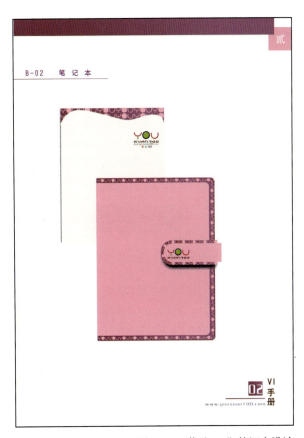

图4-66 "优选100"笔记本设计

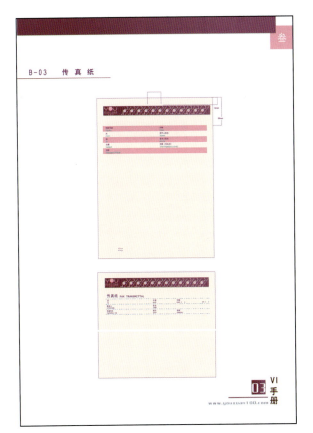

图4-67 "优选100"传真纸设计

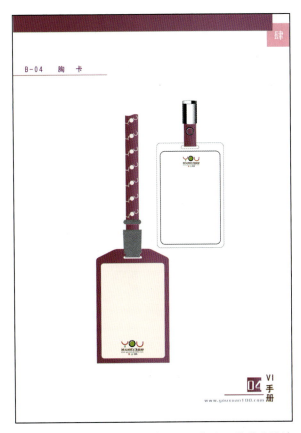

图4-68 "优选100"胸卡设计

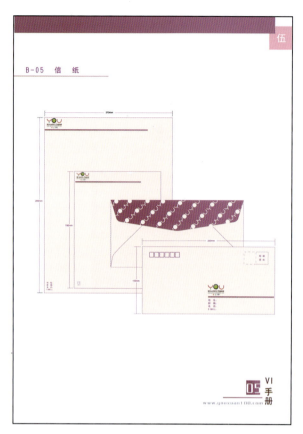

图4-69 "优选100"信封、信纸设计

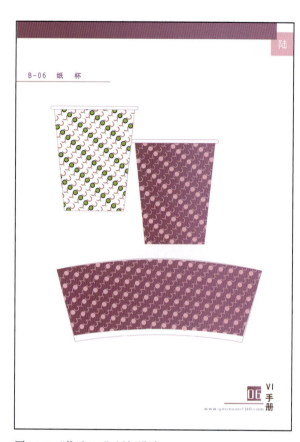

图4-70 "优选100"纸杯设计

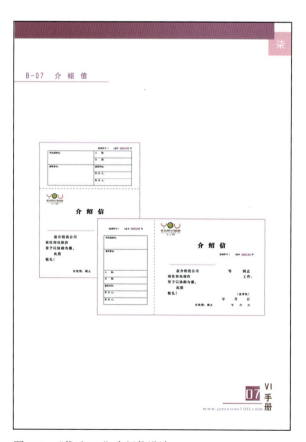

图4-71 "优选100"介绍信设计

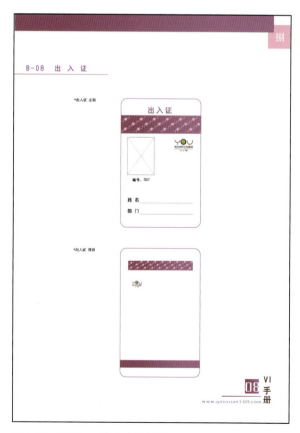

图4-72 "优选100"出入证设计

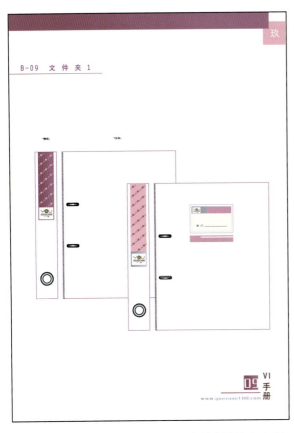

图4-73 "优选100"文件夹设计（正面）

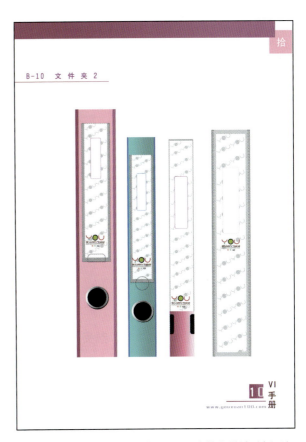

图4-74 "优选100"文件夹设计（侧面）

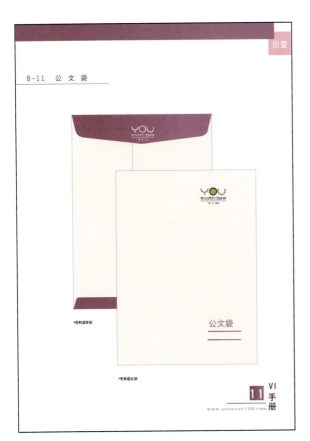

图4-75 "优选100"公文袋设计

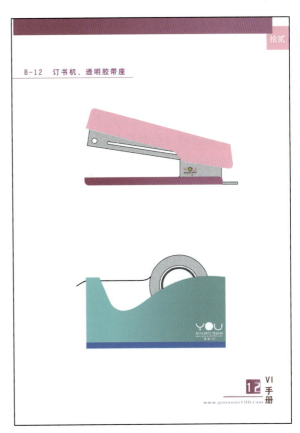

图4-76 "优选100"订书机、透明胶带座设计

图4-77 "优选100"签字笔设计

图4-78 "优选100"挂件1设计

图4-79 "优选100"挂件2设计

图4-80 "优选100"伞具设计

第4章 企业VI设计实例 115

图4-81 "优选100"袋子设计

图4-82 "优选100"挂牌设计

图4-83 "优选100"标签设计

图4-84 "优选100"车子设计

4.3 项目8 "点灯教育"VI设计

1. 任务描述

请为"点灯教育"培训机构做品牌形象设计。

名称由来如下。

（1）教育是薪火相传的过程。

（2）教育是点亮一个人慧命的过程。

（3）点教育的灯，照人生的路。

教育理念如下。

对内：真人真心真方法。

对外：良师益友父母心。

请在规定时间内（建议课内外加起来2周时间）完成"点灯教育"VI设计。

2. 任务要求

（1）突出教育培训机构行业属性，确保原创性。

（2）在A4大小的纸上完成"点灯教育"品牌形象标志设计的手绘草图设计，不少于3款。

（3）电子文件规格为A4纸大小。

（4）电子文件终稿的格式为JPG，模式为CMYK，分辨率为300dpi。

（5）电子文件的提交——文件夹命名为"班级-学号-姓名"。

3. 任务实施

（1）要求学生用课内2节课时间收集点灯教育培训机构相关设计资料并画好草图，教师根据设计草图提出修改意见，让学生课后继续修改，直至达到设计的要求。

（2）在课堂上分两部分操作，一部分通过设计草图的学生可以直接上机操作；另一部分设计稿没通过的学生要在本节课内完成，并在规定时间内利用课外时间完成上机操作。

（3）以个人为单位，汇报自己完成的设计效果。

4. 设计作品欣赏

优秀设计作品如图4-85～图4-102所示，设计者为陆颖贤。

◆ 标志图形设计 ◆ 标志图形标准制图规范

设计说明：
图形结合了灯泡的外形与点灯教育的字母开头；
圆形代表着灯照射出来的光，寓意着光明的未来；
灯泡上的两条多边形杠，寓意着阶梯，步步上升。
灯泡中的"DD"是一本打开的书，寓意书带来光明的未来。

图4-85 "点灯教育"标志图形设计

◆ 标准字体设计

图4-86 "点灯教育"标准字体设计

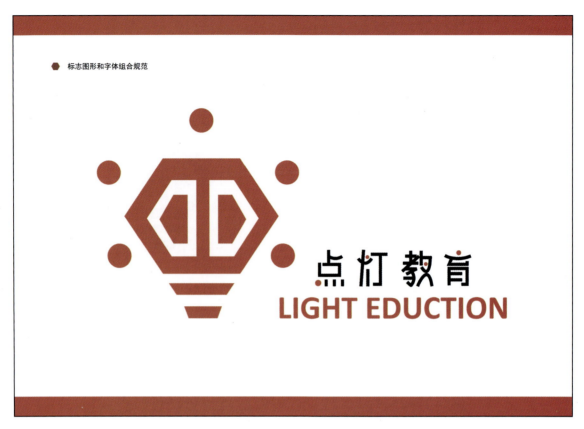

图4-87 "点灯教育"标志图形和字体组合规范设计

图4-88 "点灯教育"宣传口号设计

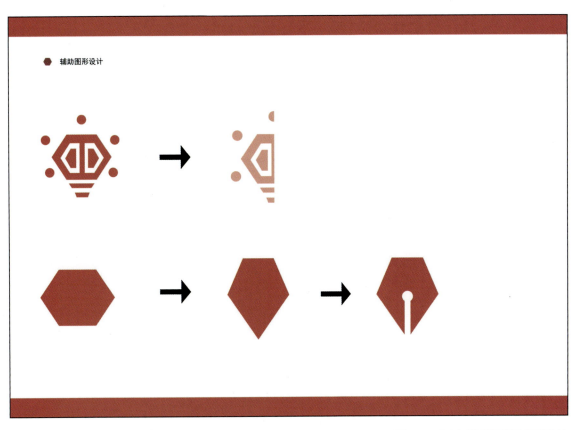

图4-89 "点灯教育"辅助图形设计

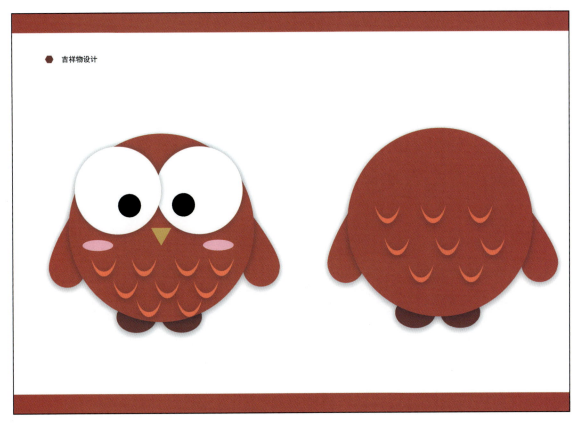

图4-90 "点灯教育"吉祥物设计

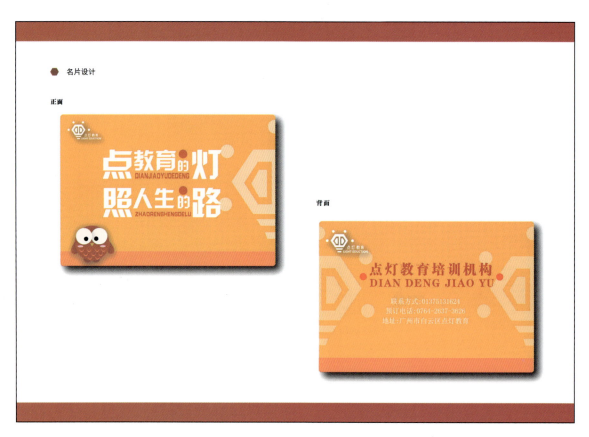

图4-91 "点灯教育"名片设计

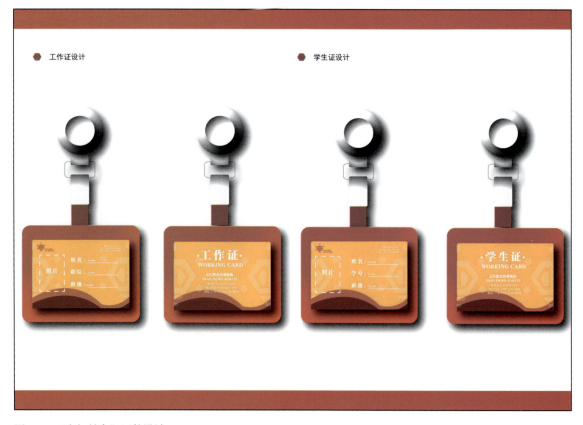

图4-92 "点灯教育"证件设计

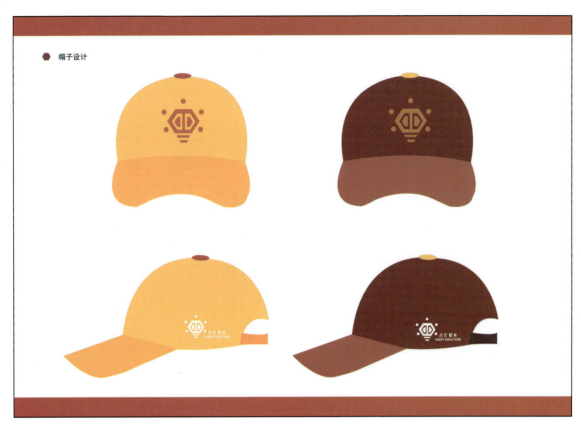

图4-93 "点灯教育"帽子设计

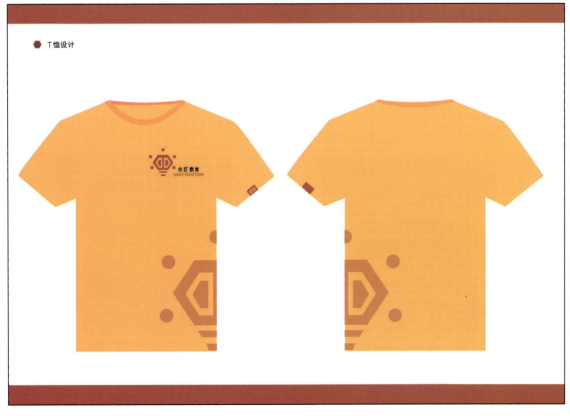

图4-94 "点灯教育"T恤设计

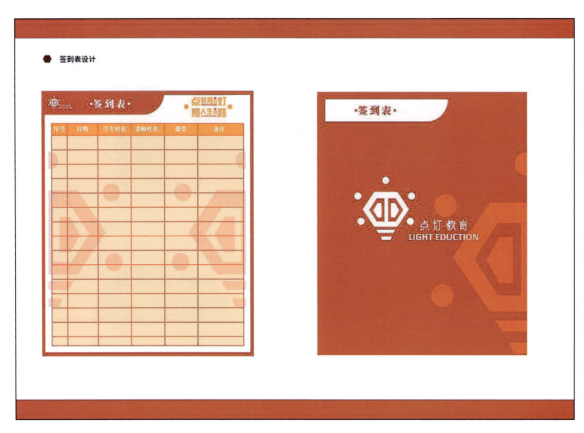

图4-95 "点灯教育"签到表设计

图4-96 "点灯教育"标签纸设计

图4-97 "点灯教育"利是封设计

图4-98 "点灯教育"文件盒设计

图4-99 "点灯教育"包装袋设计

图4-100 "点灯教育"雨伞设计

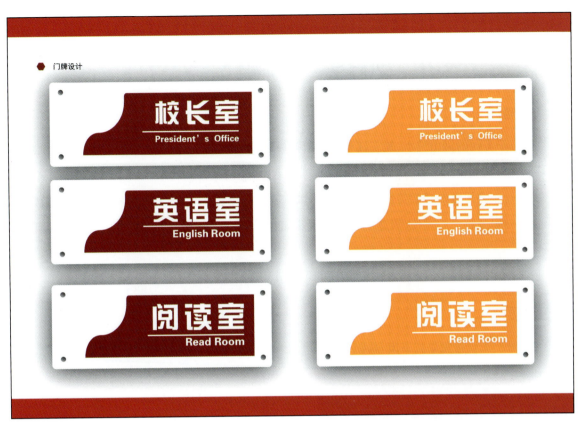

图4-101 "点灯教育"门牌设计

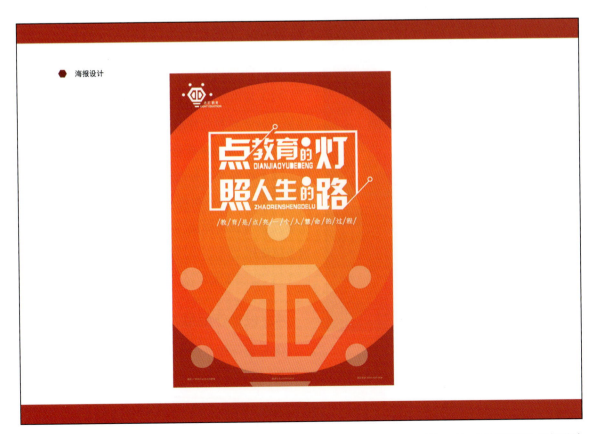

图4-102 "点灯教育"海报设计

4.4 项目9 "和顺虾"VI设计

1. 任务描述

我们学校位于美丽的佛山三水,是三江汇流的水韵胜地,上游的河鲜避开沿途重重"围捕"才来到这里,本身已经具备很强的生命力和活性,再通过三江水的滋养,所以肉质特别鲜嫩。其中"和顺虾"不仅是当地居民的最爱,也是很多游客的必尝美食,是一张"可以吃"的文化名片。因此,对"和顺虾"进行视觉识别系统设计,不仅是对家乡特产的宣传,表达了对家乡的爱,也可以通过所学的专业知识为家乡的文化事业贡献自己的力量。

请在规定时间内(建议课内外加起来2周时间)完成"和顺虾"VI设计。

2. 任务要求

(1)"和顺虾"美食特色品牌突出,基础系统和应用系统设计和谐统一。

(2)电子文件规格为A4纸大小。

(3)电子文件终稿的格式为JPG,模式为CMYK,分辨率为300dpi。

(4)电子文件的提交——文件夹命名为"班级-学号-姓名"。

3. 任务实施

(1)要求学生用课内2节课时间收集家乡特色美食相关设计资料并画好草图,教师根据设计草图提出修改意见,让学生课后继续修改,直至达到设计的要求。

(2)在课堂上分两部分操作,一部分通过设计草图的学生可以直接上机操作;另一部分设计稿没通过的学生要在本节课内完成,并在规定时间内利用课外时间完成上机操作。

(3)以个人为单位,汇报自己独立完成的设计效果。

4. 设计作品欣赏

优秀设计作品如图4-103~图4-122所示,设计者为张静。

图4-103 "和顺虾"VI手册封面

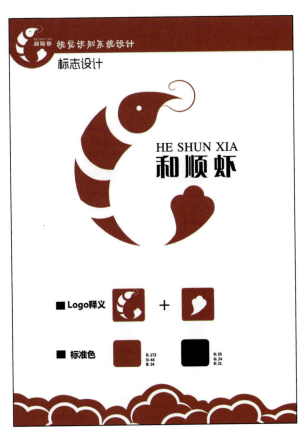

图4-104 "和顺虾"标志设计

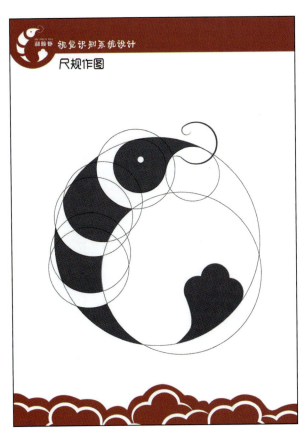

图4-105 "和顺虾"尺规作图

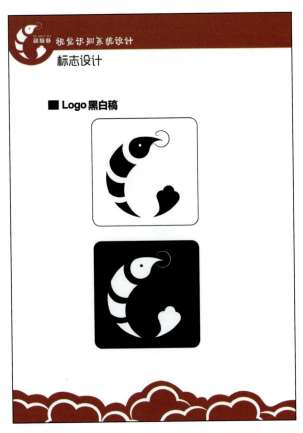

图4-106 "和顺虾"Logo黑白稿

图4-107 "和顺虾"广告语设计

图4-108 "和顺虾"筷子套设计

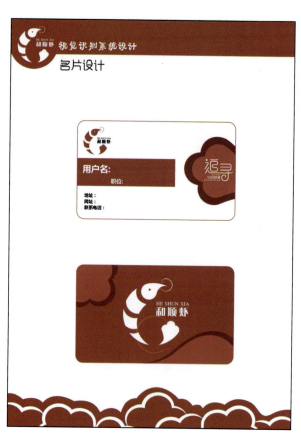

图4-109 "和顺虾"名片设计

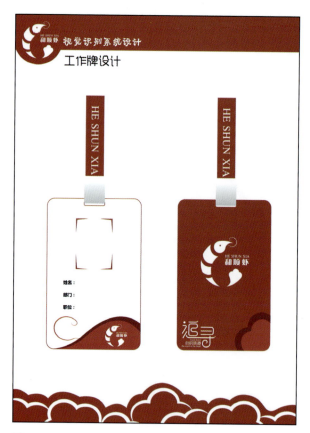

图4-110 "和顺虾"工作牌设计

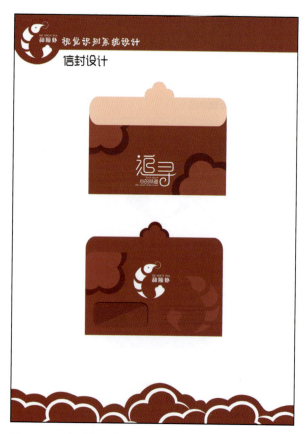

图4-111 "和顺虾"信封设计

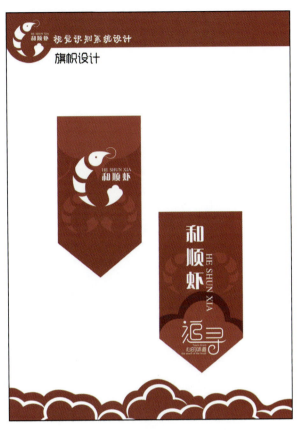

图4-112 "和顺虾"旗帜设计

图4-113 "和顺虾"夹板设计

图4-114 "和顺虾"纸袋设计

图4-115 "和顺虾"胸牌设计

图4-116 "和顺虾"雨伞设计

图4-117 "和顺虾"马克杯设计

图4-118 "和顺虾"餐盘设计

图4-119 "和顺虾"胸章设计

图4-120 "和顺虾"工作服设计

图4-121 "和顺虾"公共标识设计

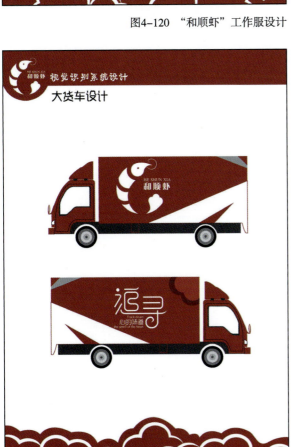

图4-122 "和顺虾"大货车设计

参 考 文 献

[1] 任莉.CI 设计 [M].北京：人民美术出版社，2012.

[2] 肖勇，刘东涛，图雅.VI 设计模板 [M].北京：高等教育出版社，2008.

[3] 张如画，刘伟，杜桂丹.VI 设计 [M].北京：中国青年出版社，2016.

[4] 王友江.平面设计基础 [M].北京：中国纺织出版社，2011.

参 考 网 站

[1] http://www.zhengbang.com.cn.

[2] http://www.sj33.cn.

[3] https://www.baidu.com.